快樂的同學會。胸針 ……………………2.49

書桌上的可愛幫手 …………………3
烏龜筆插 …………………………3.50
小丑筆筒 …………………………3.50
書架 ………………………………4.52
青蛙、河馬百寶盒 ………………4.52
羣鴨亂舞 …………………………5.54

　　餐桌精品 ……………………6
　　貓咪餐巾套 ……………………6.54
　　天鵝糖果盒 ……………………6.55
　　花籃 ……………………………7.56
　　筷架 ………………………8.54.61
　　三輪車百寶盒 …………………8.57
　　餐巾套 …………………………9.58
　　蛋架 ……………………………9.58
　　餐巾架 …………………………9.58

　　賞心悅目的奇想 ……………10
　　芳香劑容器 …………………10.60
　　可愛的孕婦 …………………11.59
　　唇膏架 ………………………12.62
　　修指甲台 ……………………12.63
　　針包 …………………………12.62
　　百花紙巾盒 …………………12.65
　　餐桌上的花朵 ………………13.65
　　流行感十足的壁飾娃娃 …14.66
　　房間裡的焦點 ………………16
　　向日葵鑰匙圈 ………………16.71

背心鑰匙圈 ……………………16.73
門上的小看板 …………………16.72
娃娃信插 ………………………17.71
拖鞋百寶盒 ……………………17.72
枱燈 ……………………………18.75
時鐘架上的姐妹花 ……………19.76
白色聖誕 ……………………20.76
花園小模型 …………………22.78
吊盆・花瓶 …………………24.80
衛浴用品 ……………………25.81
保溼花盆套 …………………26.83
吊盆花盆套 ……………………27.83
小小畫廊 ………………………28
小浮雕 …………………………28.84
少女的夢 ………………………30.86
魚的浮雕 ………………………31.87
童話浮雕 ……………………32.88
溫馨的浮雕 …………………42.101
拘謹的浮雕 …………………44.104
手編毛衣 ………………………45.106
仙女浮雕 ……………………46.107
鏡子、葡萄、童話 …………48.111
●花和葉子的作法 …………………73

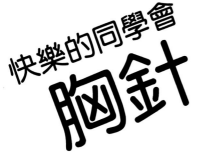

快樂的同學會
胸針

今天到那兒去好呢?同學們聚在一起享受春天一日遊。暖暖的陽光、蔚藍的天空、嫩綠的新芽,溫柔的風吹得裙擺迎風波動。

●作法參見第 49 頁。

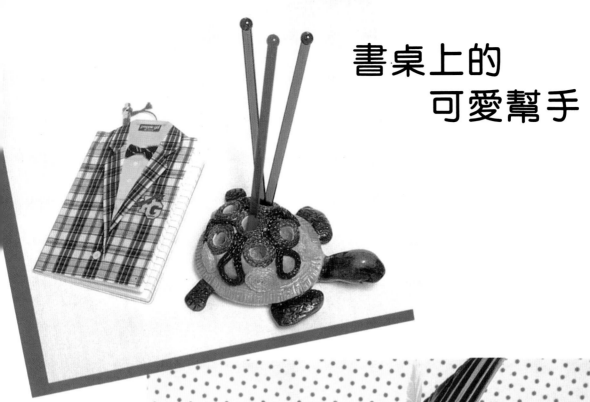

書桌上的
可愛幫手

烏龜筆插
萬用筆插無論插什麼都
方便。
● 作法參見第 50 頁

小丑筆筒
看著悲傷淚水肚裡藏而
帶來歡笑的小丑，令您
忘記煩惱，忘記失戀的
傷痛。
● 作法參見第 50 頁

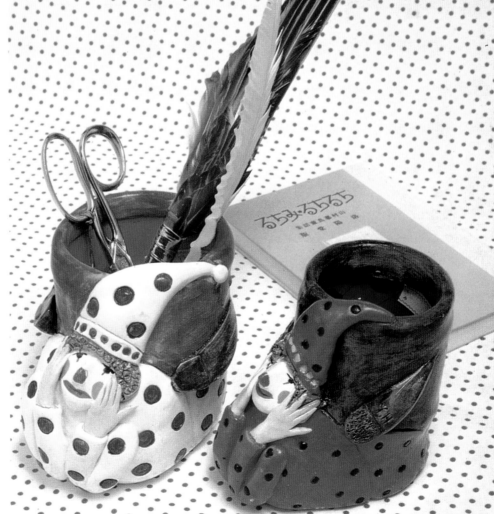

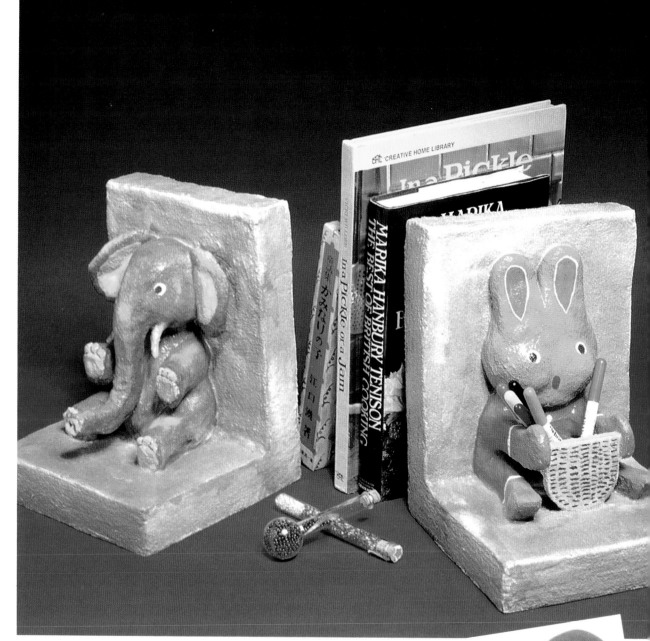

書架

可愛的書架用來放經常翻閱的書本，方便又美化空間。
●作法見第 52 頁

青蛙
河馬百寶盒

青蛙和河馬張著大嘴準備吃什麼？迴紋針？髮夾？任何東西放在這兒，隨手可取。
●作法參見第 52 頁

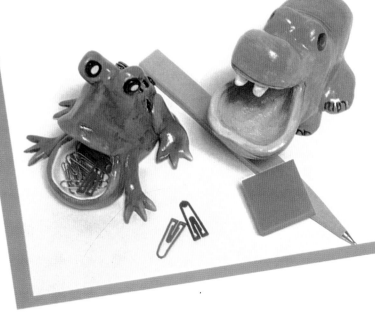

4

群鴨亂舞

看見群鴨亂舞模型，令人聯想到沼澤地裡，不止息地覓食，飛越寒風的鴨群，那是幅多美的野生世界圖畫。

●作法參見第 54 頁

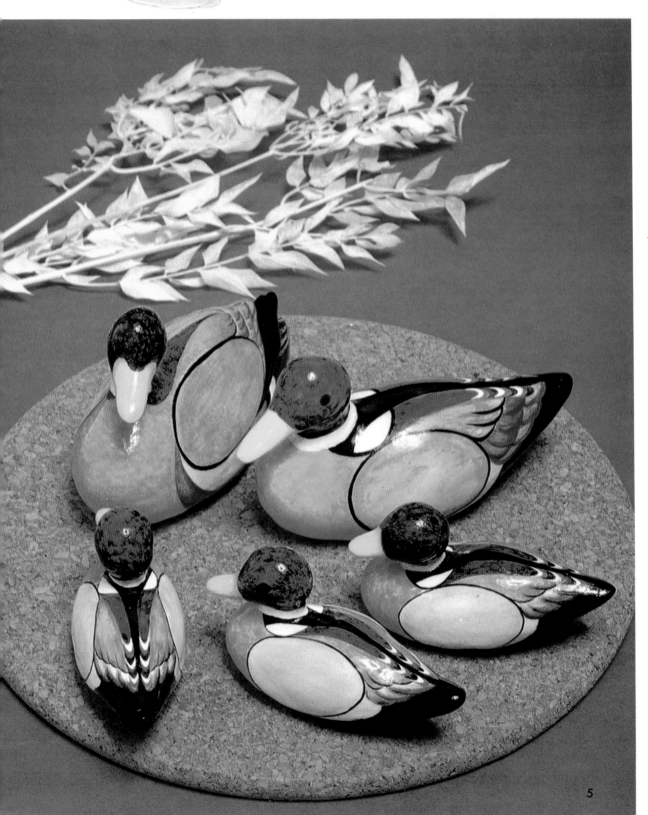

餐桌上
的精品

貓咪餐巾套
●作法參見第 54 頁

天鵝
糖菓盒

可用來放置五顏六色的糖菓或下酒小菜，用途廣。
●作法參見第 55 頁

6

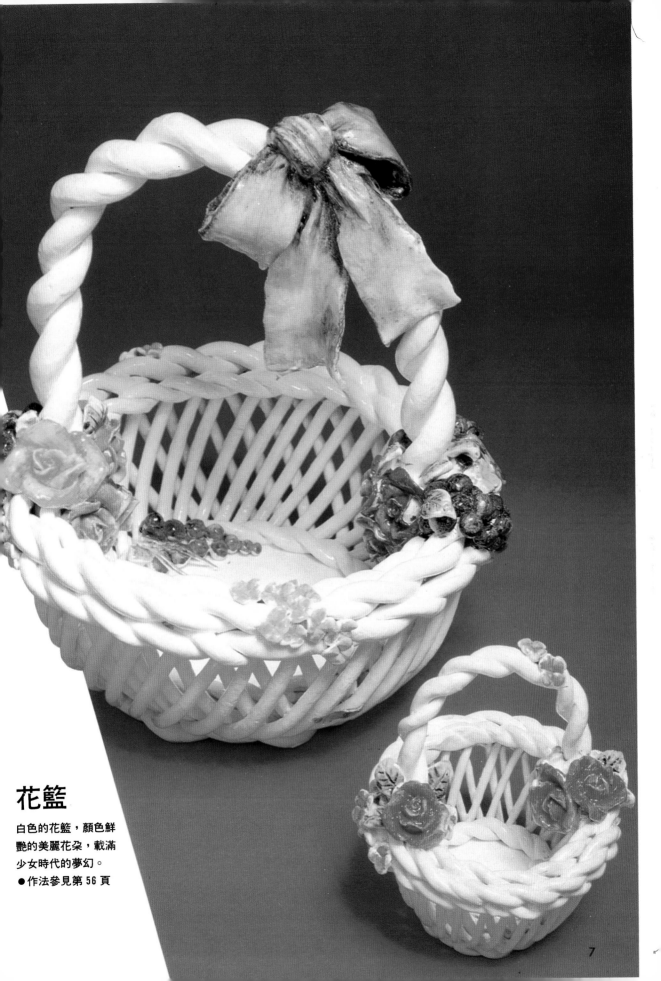

花籃

白色的花籃，顏色鮮
艷的美麗花朵，載滿
少女時代的夢幻。

● 作法參見第 56 頁

7

筷架

使用筷子吃吃看法國料理,這種筷
架最適合在食用古板的料理時使
用。

●作法參見第 54 頁・61 頁

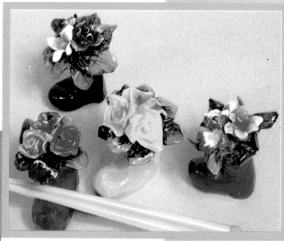

三輪車
　　百寶盒

增添餐桌上的趣味,溫柔的配色使氣氛更
柔和。

●作法參見第 57 頁

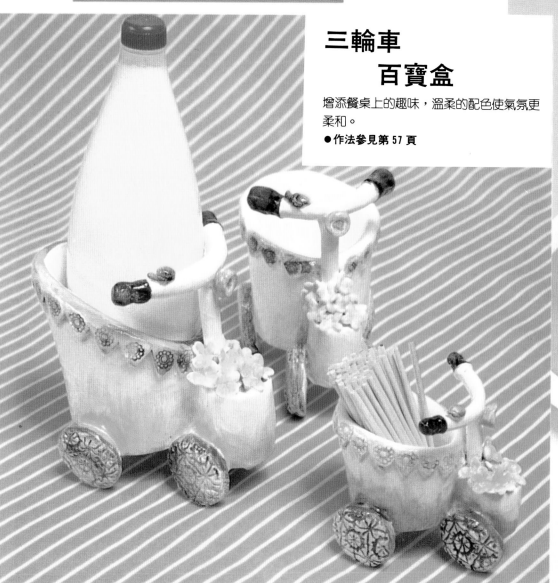

餐巾套・蛋架

在繁忙的早晨裡，溫馨的氣氛能使人一天神清氣爽。

●作法參見第 58 頁

9

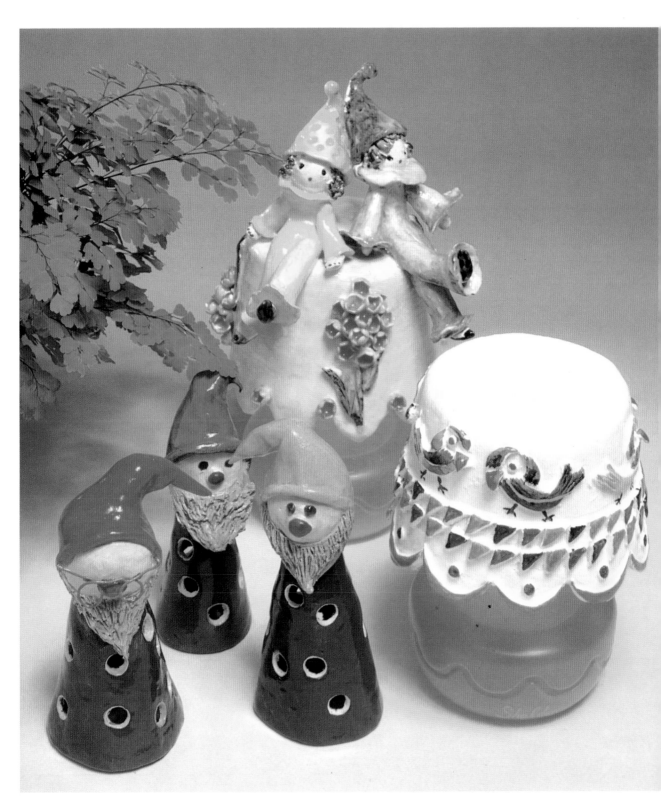

享受
巧思的樂趣

芳香劑容器

空氣裡飄蕩著薰衣草、茉莉花的淡淡悠香，令人心
曠神怡。親手製作一個會散發香氣的小鳥、洋娃娃、
小丑，是多麼愉快的事！

●作法參見第 60 頁

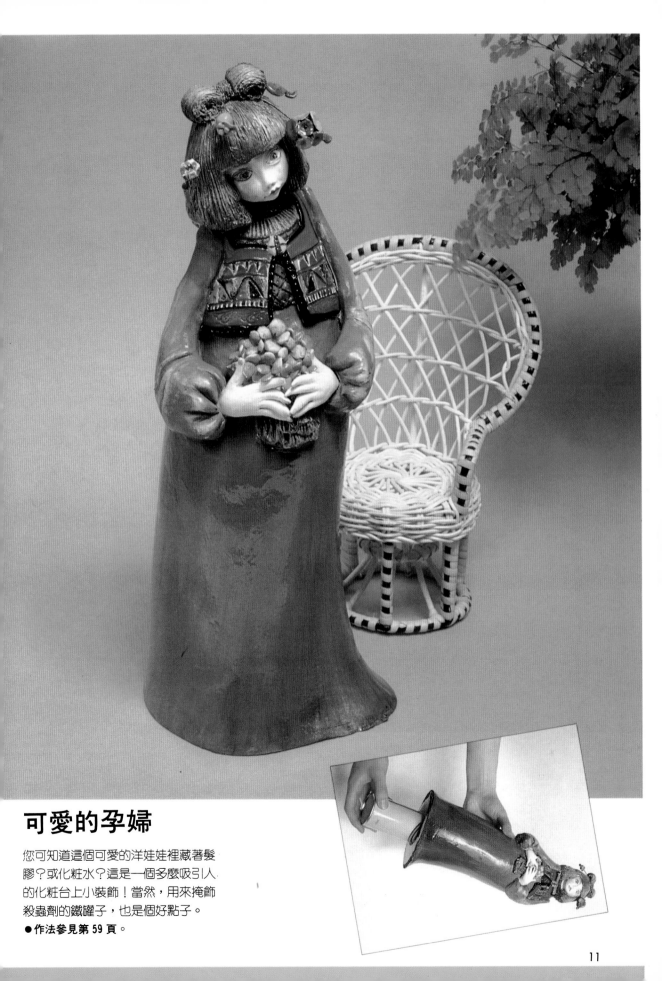

可愛的孕婦

您可知道這個可愛的洋娃娃裡藏著髮膠？或化粧水？這是一個多麼吸引人的化粧台上小裝飾！當然，用來掩飾殺蟲劑的鐵罐子，也是個好點子。

●作法參見第 59 頁。

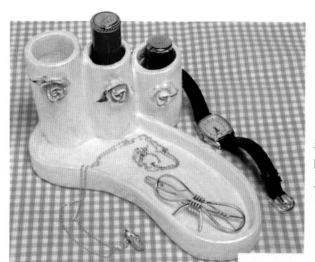

唇膏架

稍稍費點心思就能化腐朽爲神奇,同時又能享受製作過程的樂趣,一石二鳥何樂而不爲?

●作法參見第 62 頁。

唇膏架(左)
修指甲台(右)

花朵掩映,散發浪漫的氣息,祝您一天比一天美麗!

●作法參見第 63 頁

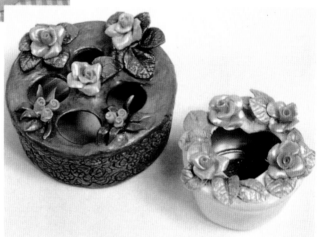

針包

享受一下製作過程、完成、與使用的多重喜悅。

●作法參見第 62 頁

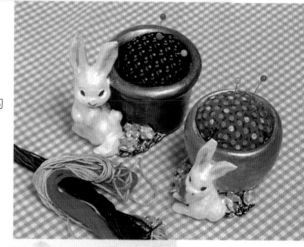

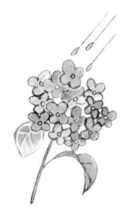

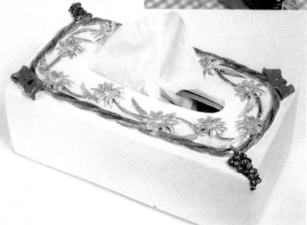

百花
紙巾盒

不妨配合擺設的場所,多設計幾種花樣。

●作法參見第 65 頁。

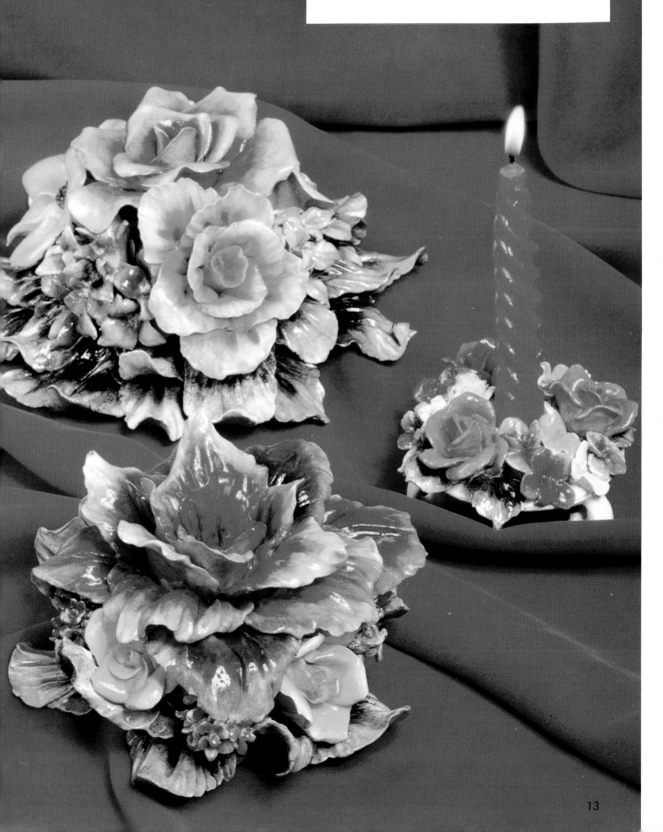

餐桌上的花朵

陶器本身具有的冷艷氣質，結合花的優雅，在您的巧手下，捏出真實世界開不出的花朵。

●作法參見第 65 頁

壁飾娃娃

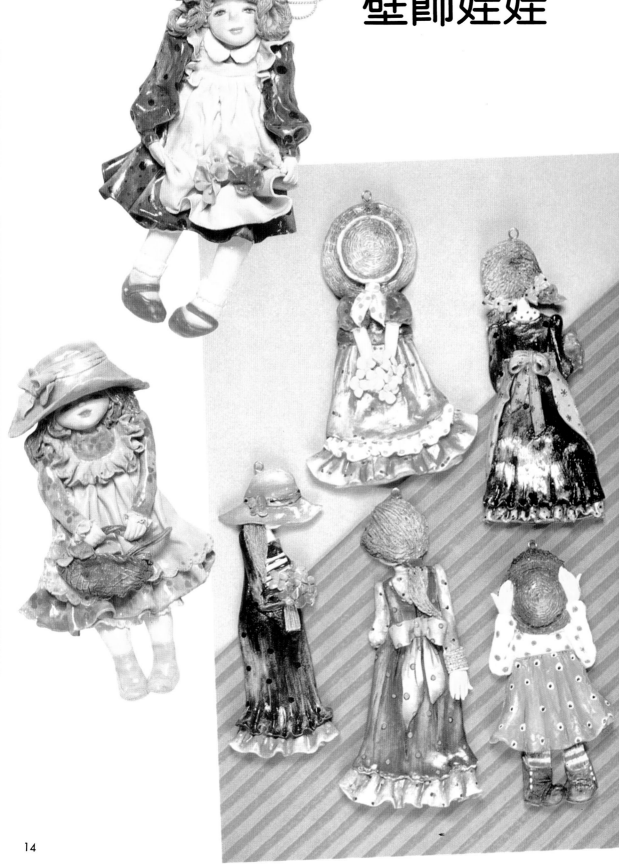

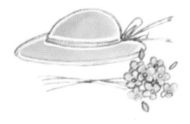

回味遙遠的孩童時代，玩紙娃娃的愉快心情，皺皺
摺摺的荷葉邊、迷地長裙、大喇叭褲，一個個穿著
您最喜愛的服飾的洋娃娃，其實是您自己的化身。
●作法參見第 66～70 頁。

向日葵
鑰匙圈

那些總是被您任意塞進口袋裡的鑰匙，該好好整理一下了！
●作法參見第 71 頁

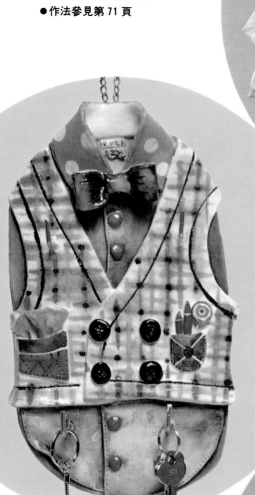

門上的小看板

不妨在每個門面上，掛個充滿巧思與幽默的小看板！
●作法參見第 72 頁

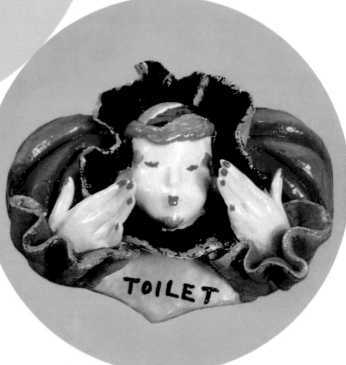

背心鑰匙圈

這個略帶詼諧的鑰匙圈，即使在您找鑰匙找得心煩氣躁的時候，看到它也要露出會心的微笑。
●作法參見第 73 頁

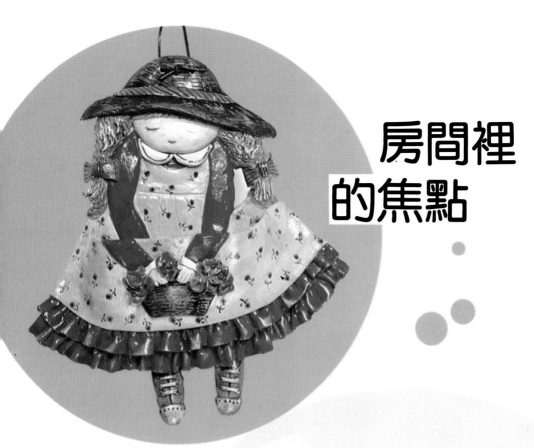

房間裡
的焦點

娃娃信插

娃娃的圍裙口袋裡，放著
私人的重要信件，因為她
會為您小心翼翼地收藏。

●作法參見第 71 頁。

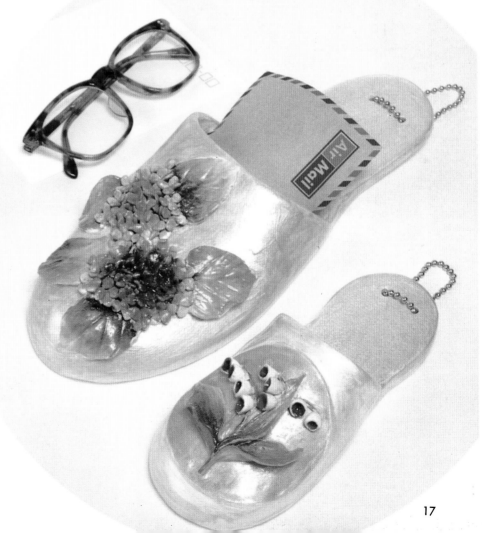

拖鞋
百寶箱

不同的花朵表示不同
的拖鞋裡，擺著不同
的寶貝。

●作法參見第 72 頁。

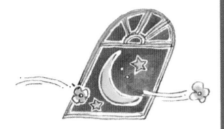

檯燈

金壁輝煌的光輝裡，流動著柔美的韻律，身著華麗衣飾的人影，枱燈傳達的氣氛您感受到了嗎？用它來彰顯房間裡最美的裝璜部分，您意下如何？

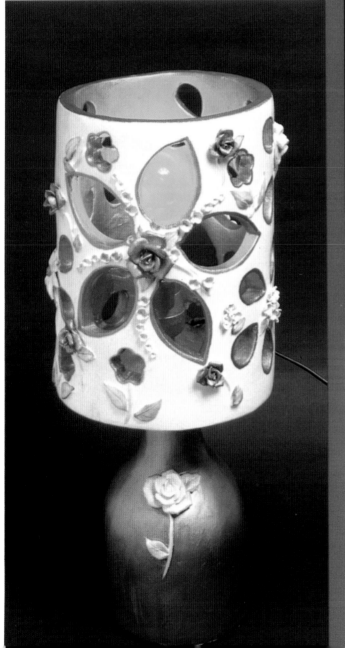

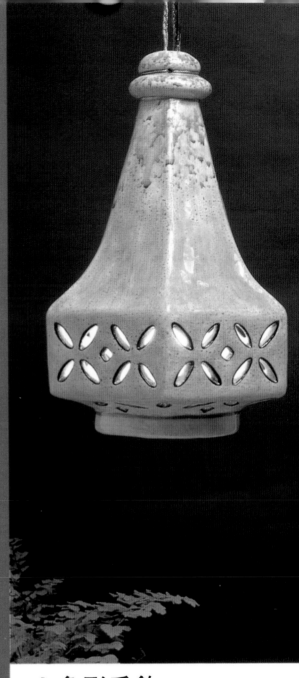

六角形垂飾

藍色的燈罩裡，宣洩出的光茫，像是藍色海面上閃動的日光，安詳而從容。配合房間的色調，不妨換用其它顏色，內面的顏色一變，氣氛也為之一轉。

●作法參見第 75 頁。

時鐘台上的姐妹花

〝叮噹！叮噹！〞每隔一小時，固定響起的輕爽鐘
聲，冷冷地在四周的空氣裡跳動。

●作法參見第 76 頁。

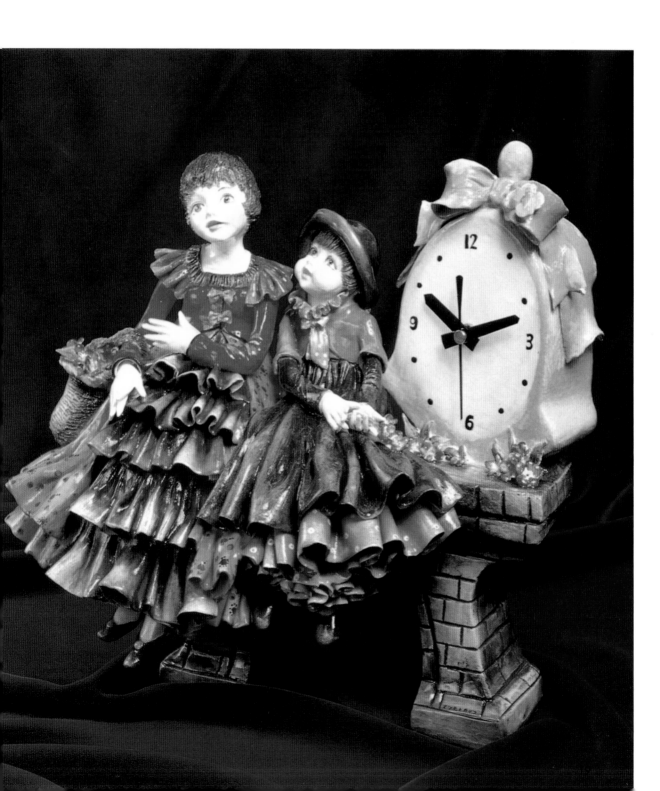

白色聖誕

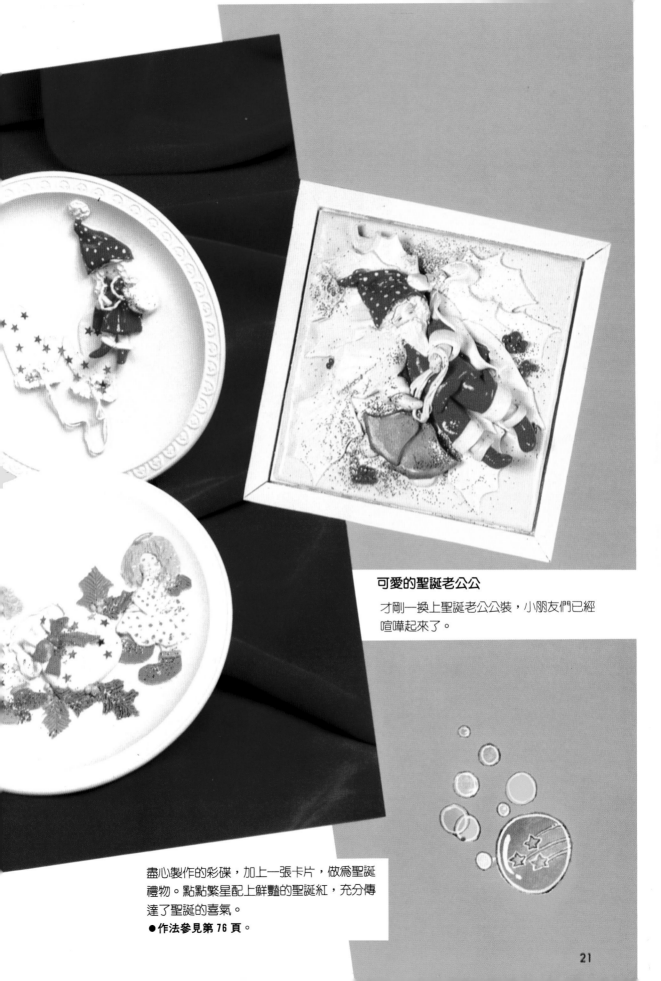

可愛的聖誕老公公

才剛一換上聖誕老公公裝，小朋友們已經喧嘩起來了。

盡心製作的彩碟，加上一張卡片，做為聖誕禮物。點點繁星配上鮮豔的聖誕紅，充分傳達了聖誕的喜氣。

●作法參見第 76 頁。

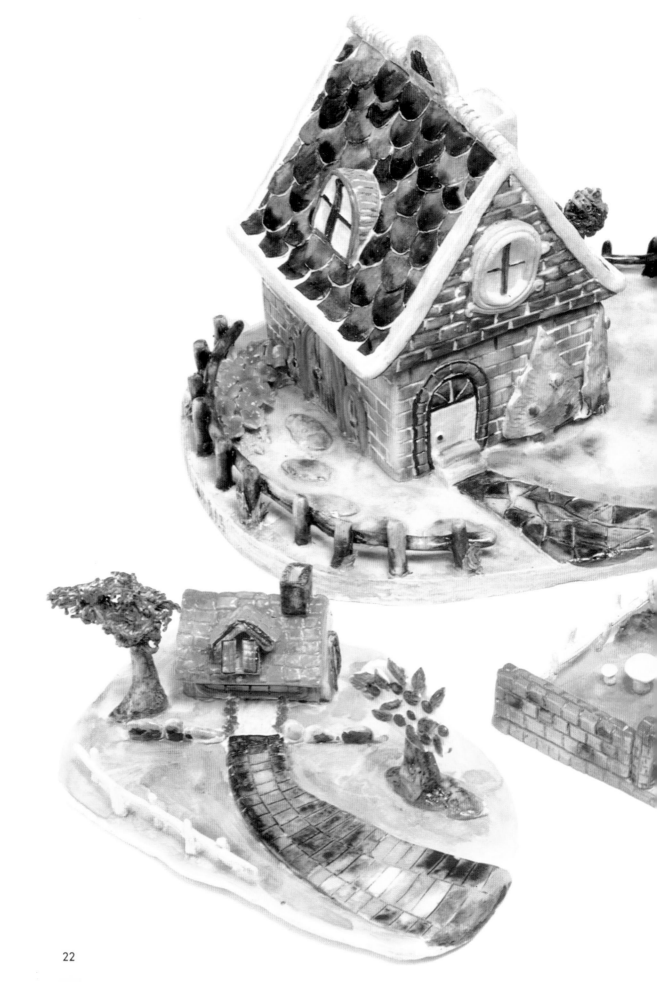

迷你花園

想做做看童話裡的夢中花園嗎？紅髮安住的翠綠花園，羅拉家的大草原，按照故事裡的描述，幻化成您自己的童話世界。在孤獨的午后，緩緩流動的時間流裡，任想像不斷地擴散。

●作法參見第 78 頁。

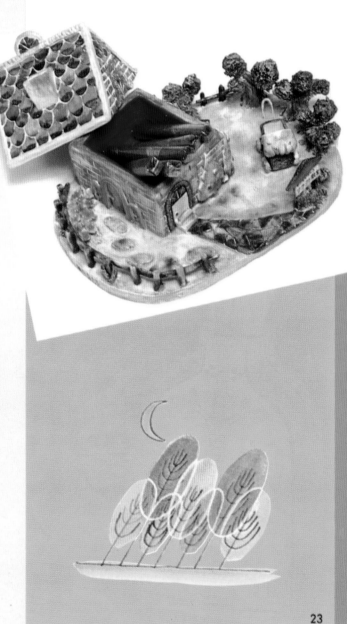

吊盆

花都巴黎、霧都倫敦，重新翻作相片裡，任
何您中意的街景。

●作法見第 81 頁。

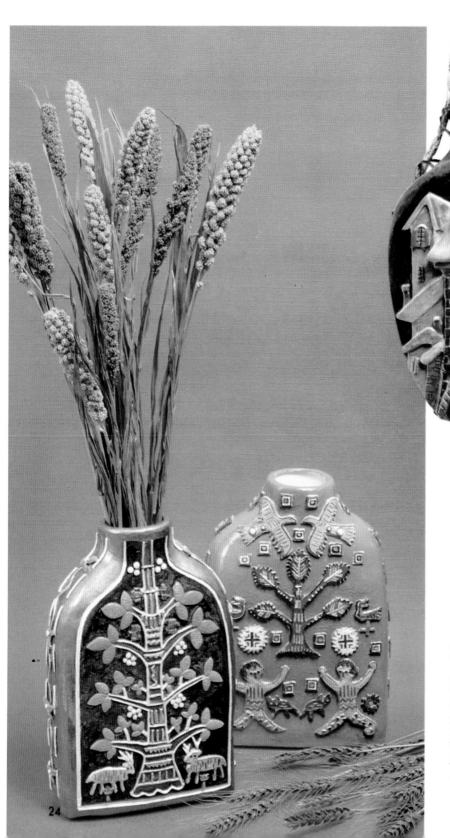

花瓶

即使不插花，也可做爲裝飾品，在
整體搭配上，有畫龍點睛之妙，細
緻的花紋、別出心裁的設計，任您
構思，只是在著色之前要慎重的考
慮。

●作法參見第 80 頁。

24

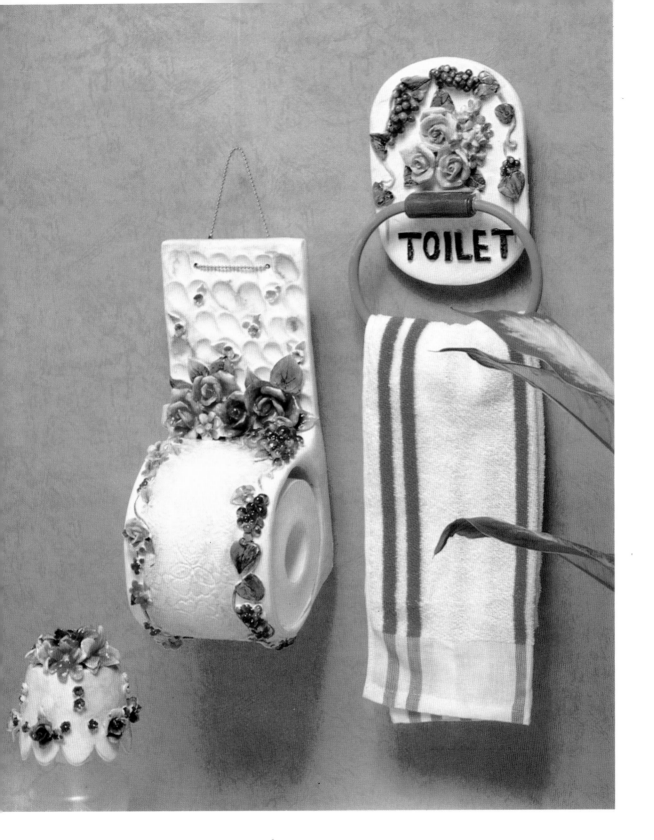

衞浴用品

花開處處的小浴室，給人明朗、清爽的感覺。

●作法參見第 81 頁

保溼
花盆套

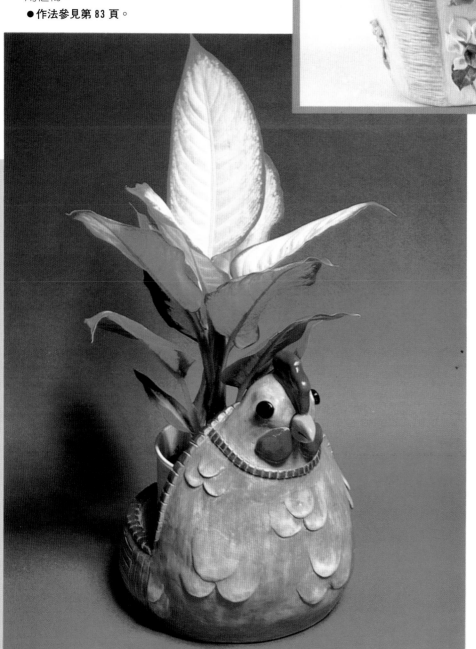

個性化的雞型花盆套,最適合大葉片觀賞用植物。
●作法參見第 83 頁。

小碎花花紋的花盆套,多細水綠色植物,相得益彰。
●作法參見第 84 頁。

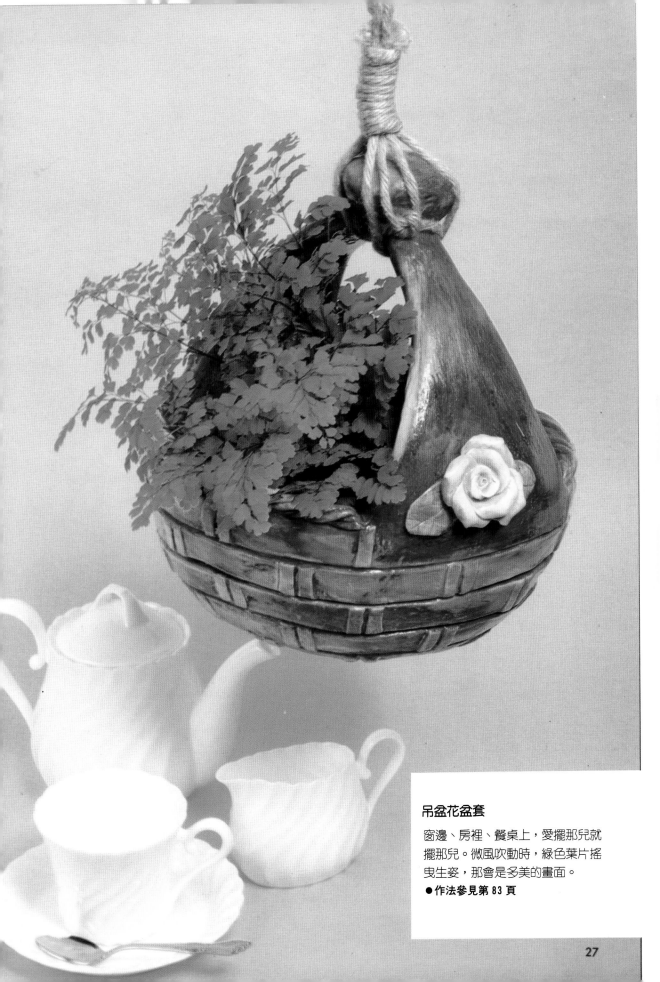

吊盆花盆套

窗邊、房裡、餐桌上，愛擺那兒就擺那兒。微風吹動時，綠色葉片搖曳生姿，那會是多美的畫面。

● 作法參見第 83 頁

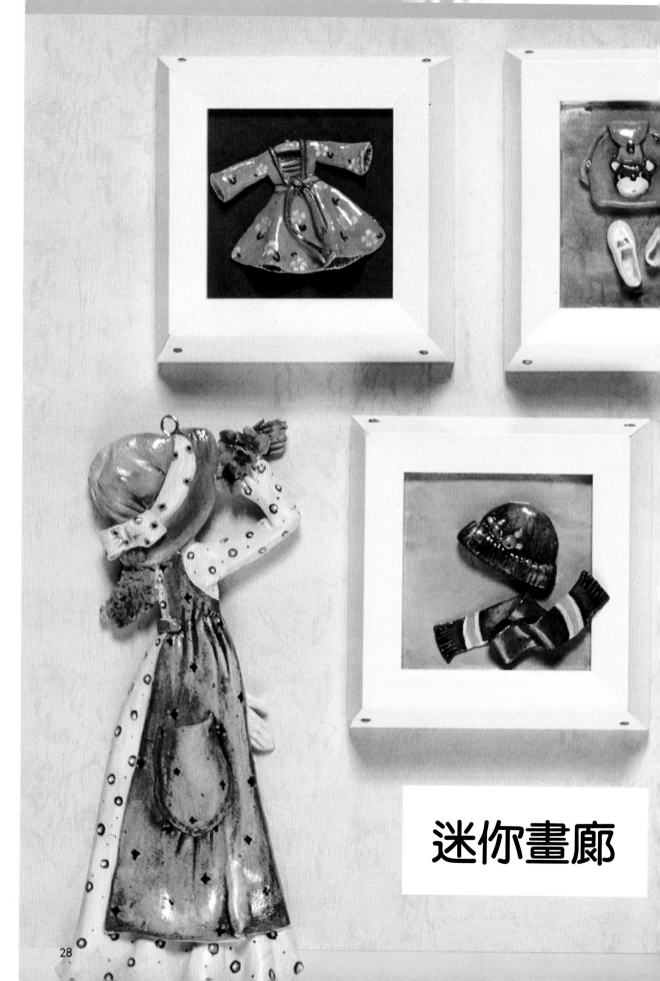

迷你畫廊

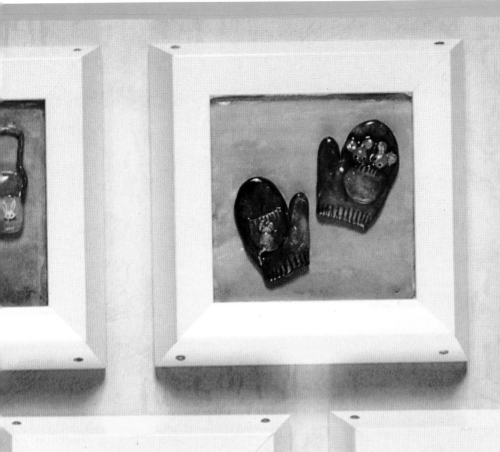

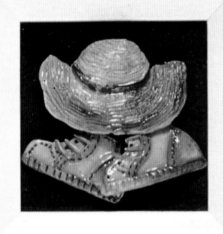

迷你浮雕

在畫框裡的小小世界中，可以找到意想不到的快樂，靈機一動任意組合幾幅不同的浮雕，裝璜一下您的房間吧！

●作法參見第 84 頁

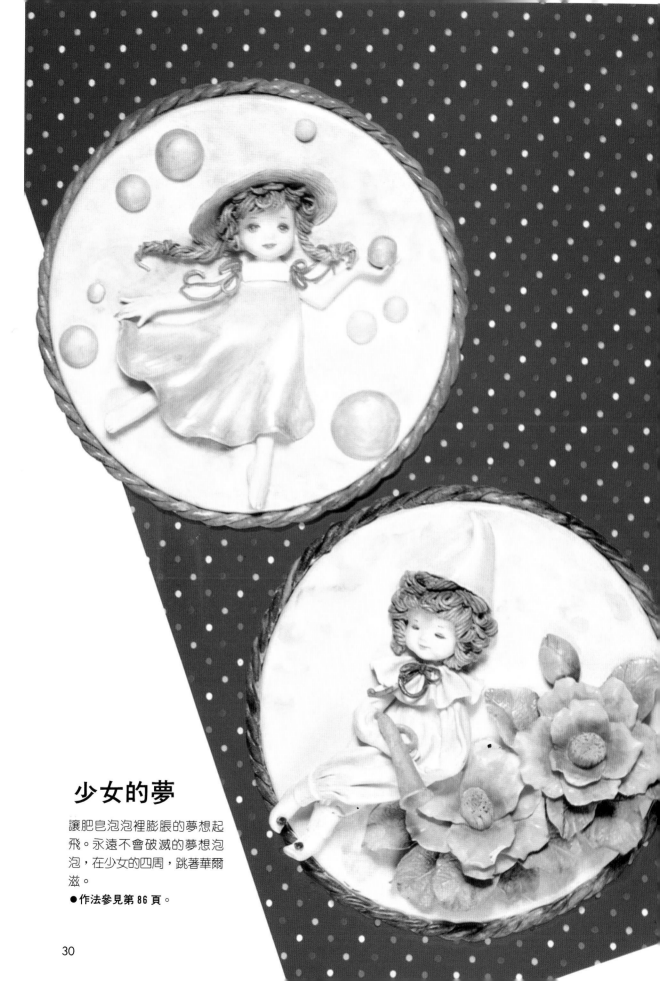

少女的夢

讓肥皂泡泡裡膨脹的夢想起飛。永遠不會破滅的夢想泡泡，在少女的四周，跳著華爾滋。

●作法參見第 86 頁。

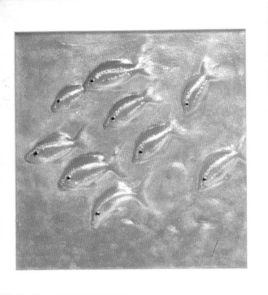
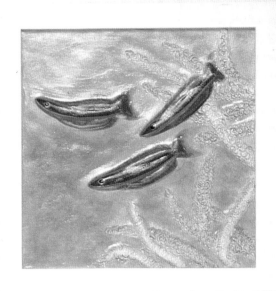
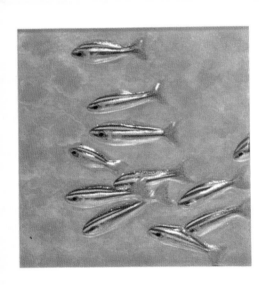
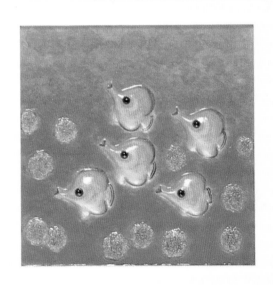

魚的浮雕

彩色、鮮艷的魚兒、藍色的珊瑚礁、海波的細語，
切下海的一角，掛在牆上，散發南太平洋的氣息。

●作法參見第 31 頁

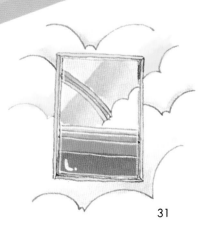

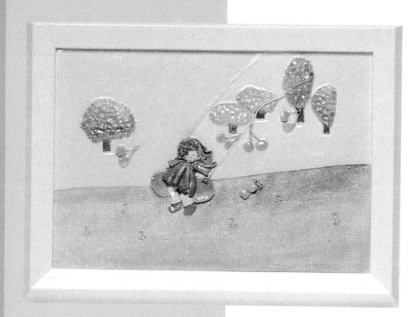

童話的
浮雕

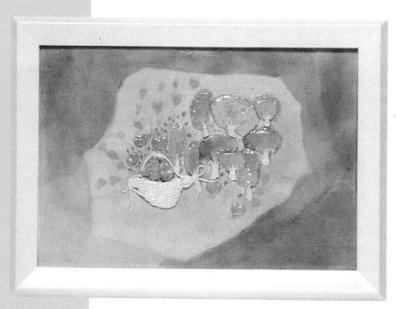

いつも心の中にある小さな夢の世

從小時候起，一直在心中蘊釀的夢
想、童話或歌曲，用具體的影像，
描繪出來，創造一個美麗的內心世
界，讓畫裡的人物，喁喁細訴您的
心事。

●作法參見第88頁。

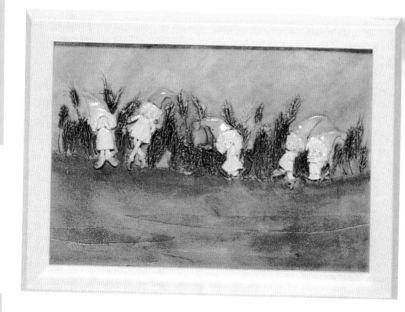

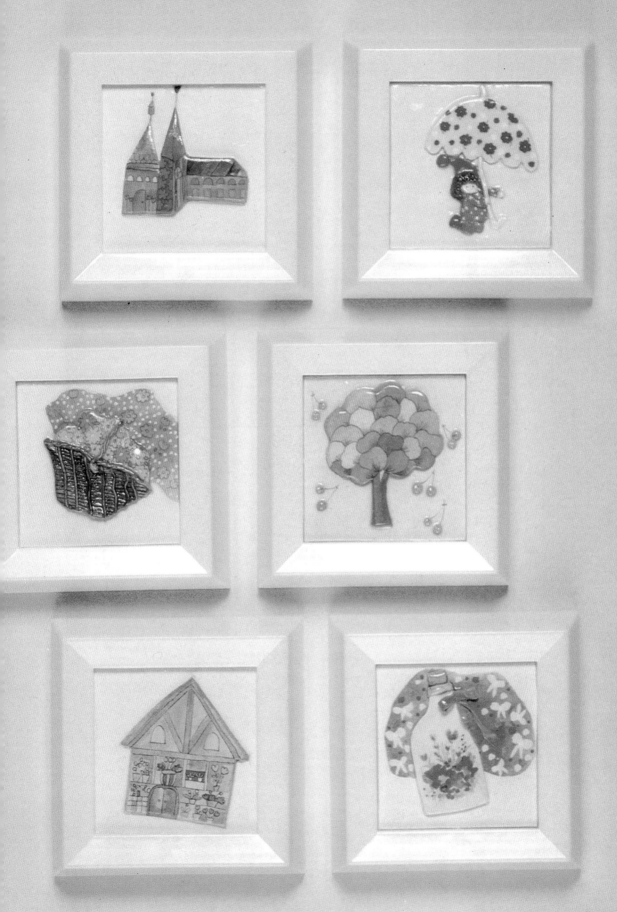

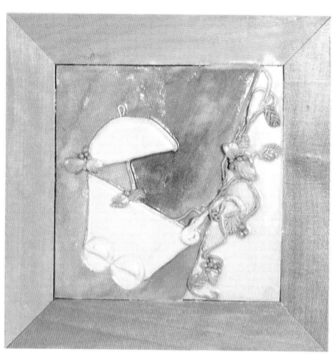

娃娃車裡裝載著什麼東西？那是好久好久以前的記憶了，時間流裡還殘留著、回憶的甜美香氣，您聞到了嗎？
●作法參見第 92 頁。

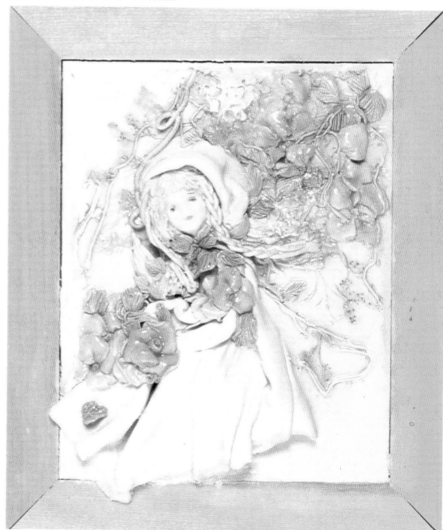

故事裡的白雪公主，在畫框裡綻放甜美的笑容，但是七個小矮人，你們在那兒？
●作法參見第 92 頁。

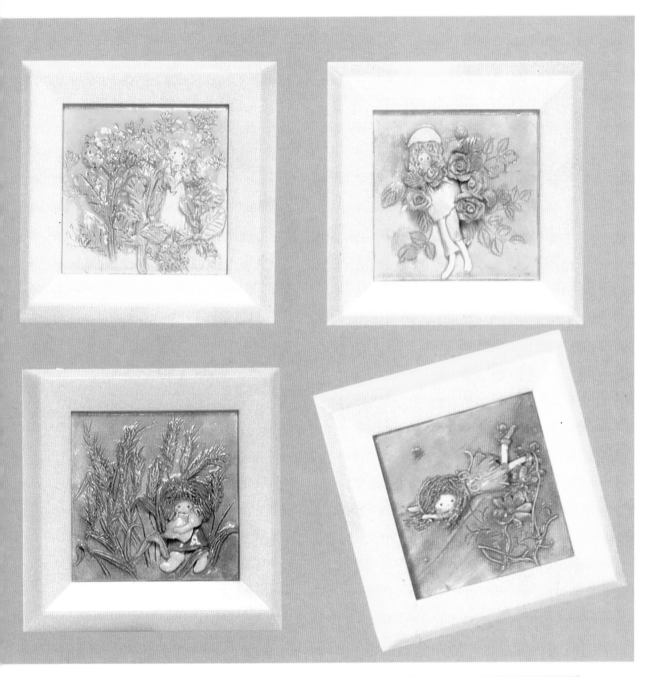

黃色蒲公英裡，發光的小天使們。小孩臉上天真爛
漫的表情，是永恆的、純真的美。
●作法參見第 93 頁。

雛菊叢裡，鼻子微向上翹的小姑娘，靜
靜地陶醉在自己的白日夢裡。
●作法參見第 92 頁。

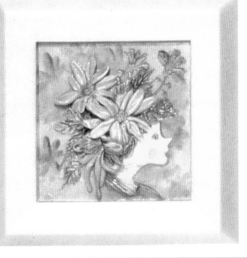

迷地裙是少女們永遠的夢想，漫遊
在夢境裡，驀然驚覺時，已經回到
年輕時的歲月裡。淡淡地或濃濃地
色彩，在充滿浪漫氣息的浮雕裡，
您聽到她的叫喚了嗎？

●**作法參見第 94 頁。**

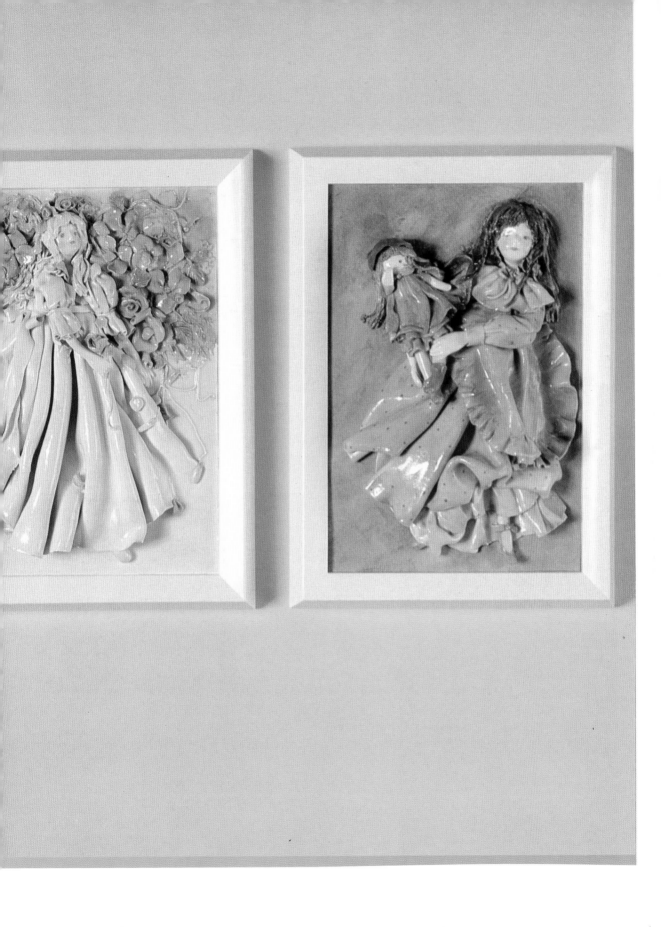

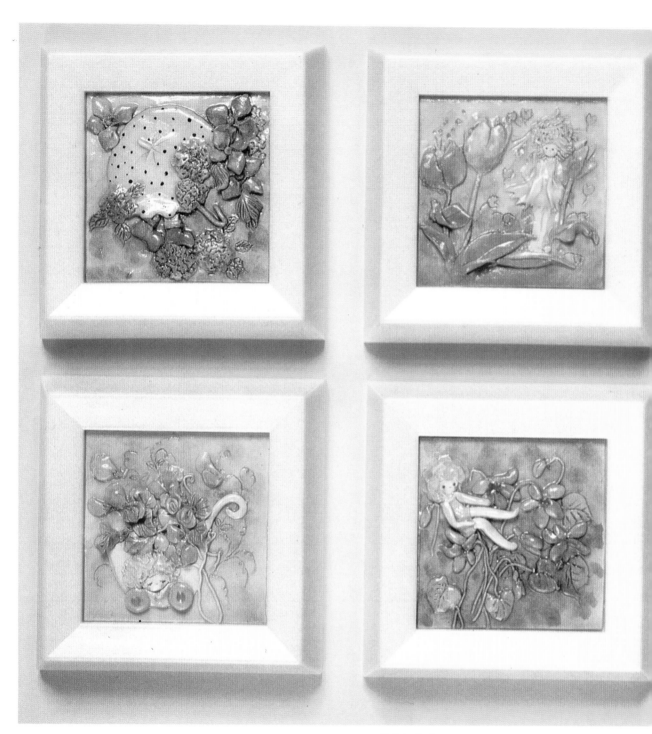

花叢裡的童話。用不同的花語，寄給您的朋友，傾訴您的心意。雖只是一幅小小的浮雕，卻是無上的寶物。

●作法參見第96頁。

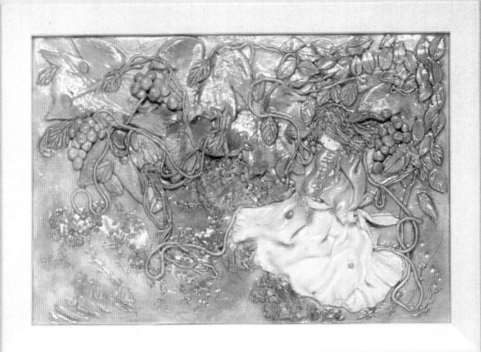

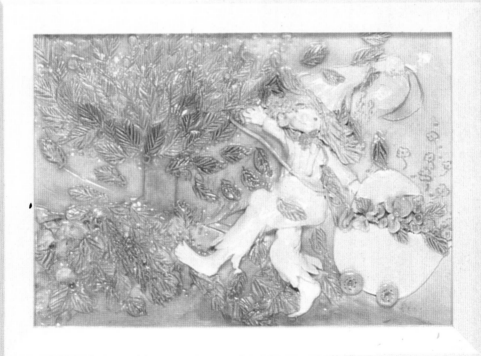

聽到那微弱的聲音了嗎？樹木的低語，和少男少
女的低吟，揉和而成的天籟。

●作法參見第 97 頁。

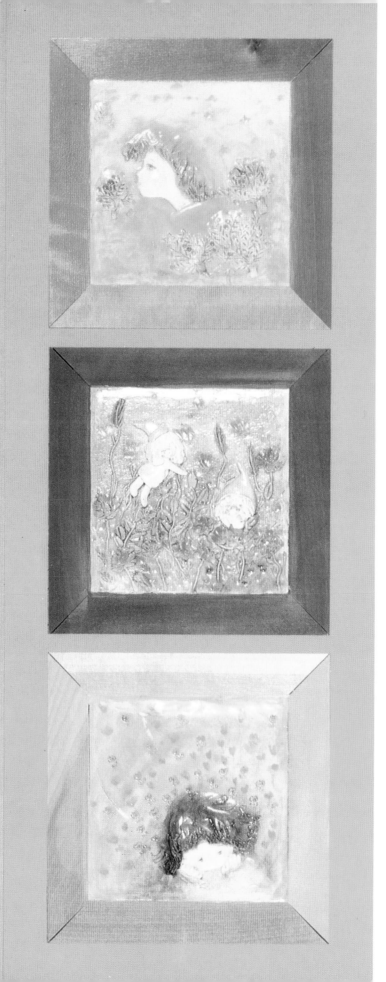

臉上浮現笑意時，製作者的心理狀態，會在畫面
上顯現出來。能瞭解小娃娃的童言童語，情人間沈
默的溫柔，就能感受，大太陽裡、遮陽傘下，那不
斷成長的花朵，所蘊涵的喜悅。

作法參見第 98 頁。

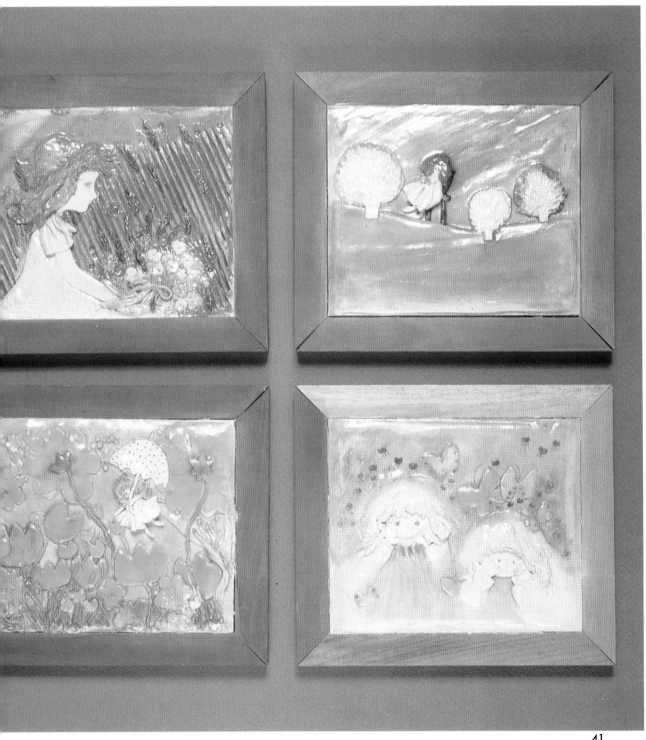

朦朧的
浮雕

惡作劇的小鬼、欺侮弱小的小鬼、好哭
蟲，每個人都把臉埋在帽簷下，是在害
羞吧！您只要稍一低頭，就會和他們略
帶失望的美麗目光相遇。

●作法參見第 101～103 頁。

●或第 100 頁童話浮雕部分。

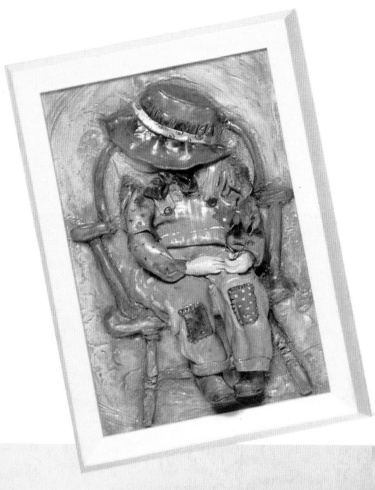

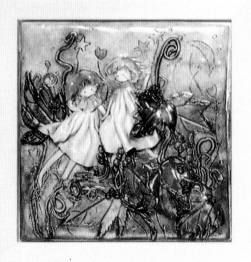

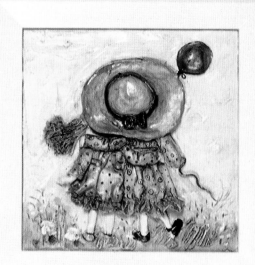

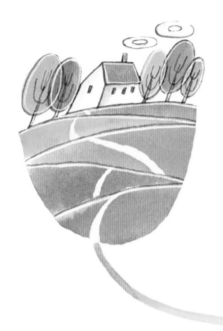

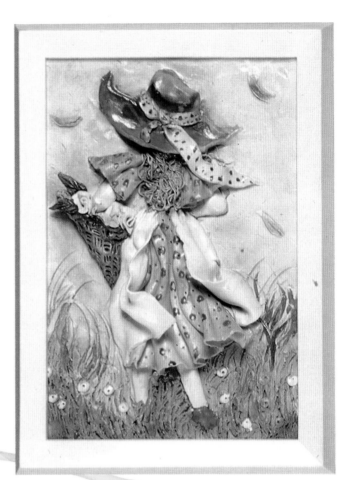

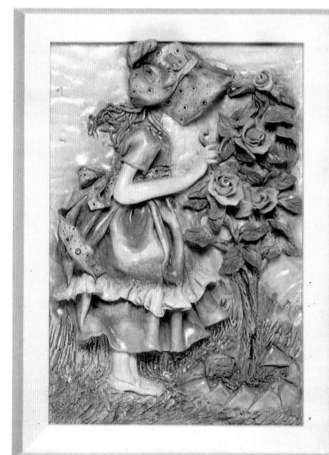

拘謹的浮雕

幽默的畫面令人心情平和，靠著作畫者的才能，讓每個觀畫人，對平凡的畫面，產生不同的觀感。試試看，從一個小角落開始。

●作法參見第 104 頁。

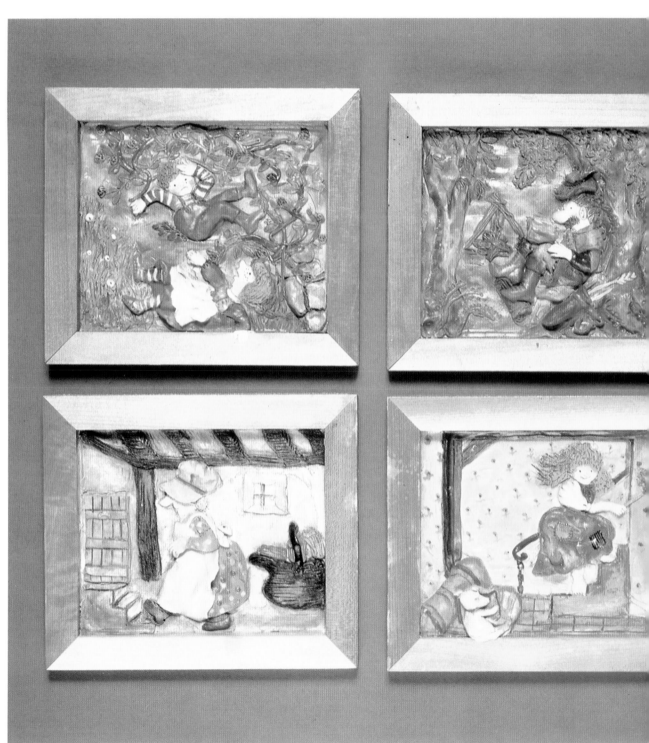

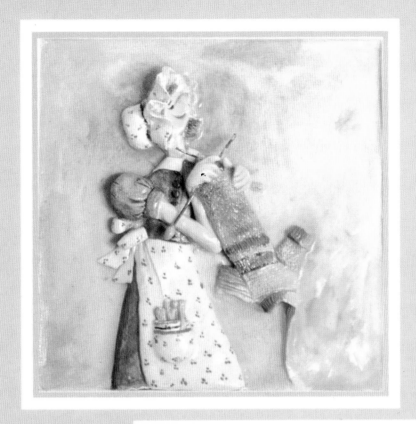

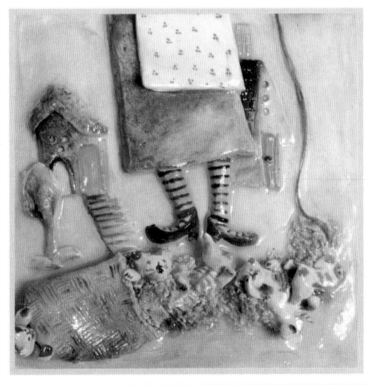

手織的毛衣
即使如此單純的畫面，也能令人會心地一笑。
●作法參見第 106 頁。

仙女浮雕

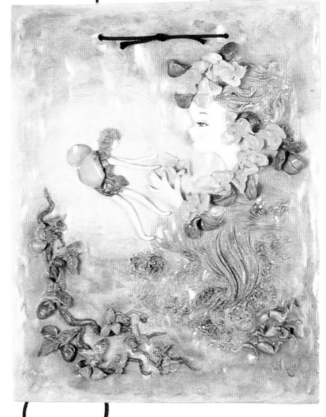

風傳來遠方傳來的春的氣息，仙女們飛舞著，輕輕地喚醒沈睡的春，偶爾一陣刺骨的寒風，像在報告〝冬去了！冬去了！〞。

● 作法參見第 107 頁

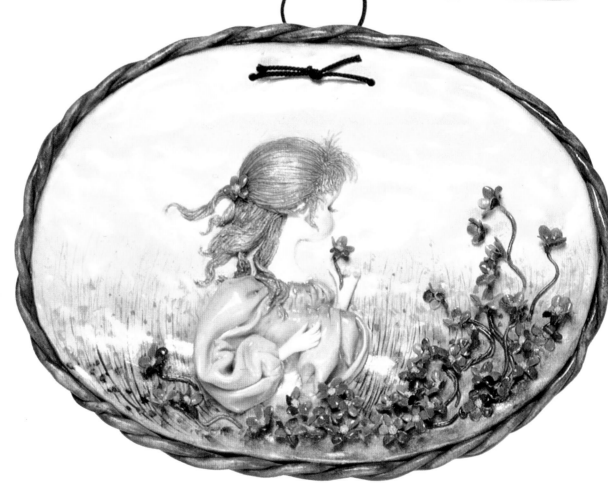

孤獨的音樂會，仙女低低切切，不時高高揚揚的音調
清朗的歌聲，是在叫醒一朵朵的春花，還是在向春天
告別呢？
●作法參見第109頁

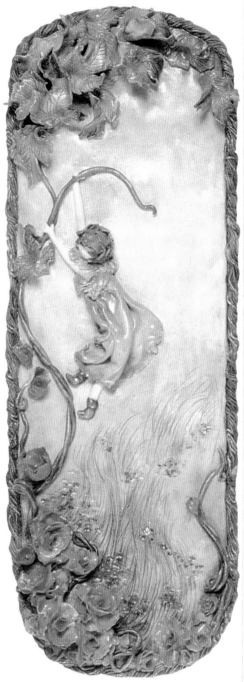

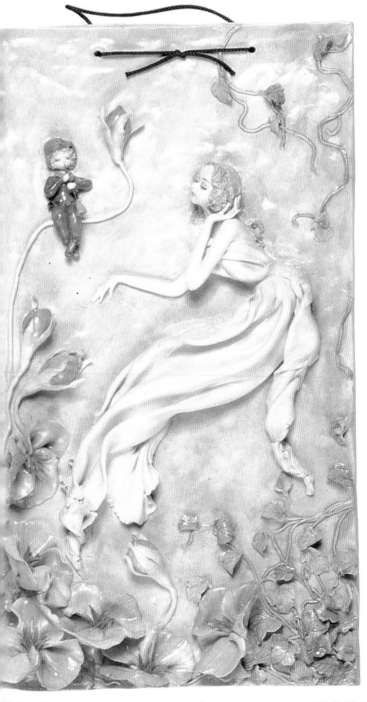

樹精、花精搖擺著身軀，低訴著仙
女的喜悅，請您們說大聲點，讓我
也聽聽吧！
●作法參見第110頁

鏡

葡萄・
童話

鏡子裡的世界，和我們的世界一模一樣，您瞧，鏡子裡的那個您，也在探尋這個世界呢！除了左右相反之外，您們還有什麼不同呢？

●作法參見第 111 頁

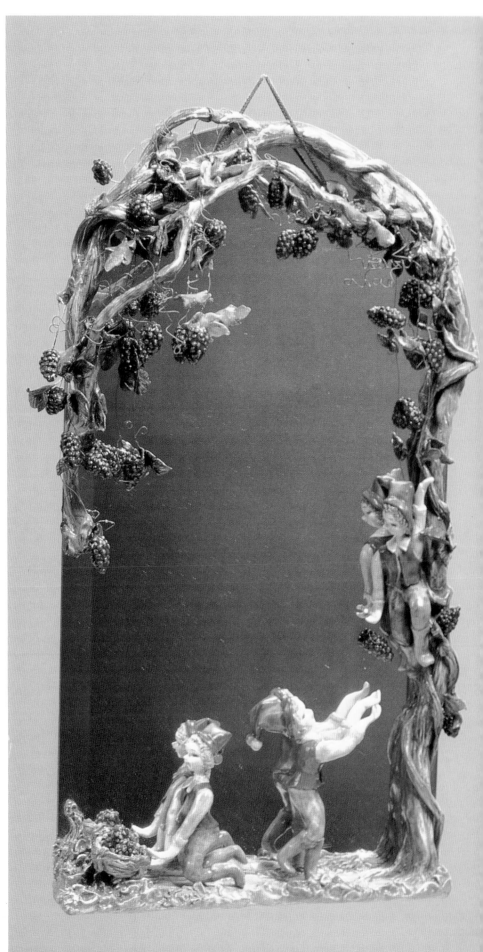

胸針

第2頁

製作方法

1. 粘土搓成厚度 2 mm 的扁平土塊，放上實物大紙樣，用鉛筆輕輕描出模樣，撕下不必要的部分，剩下的部分，就是胸針的底部平台。
2. 用粘土捏出模型的細部構造，由下到上逐一組合
3. 著色後塗上亮光劑。
4. 用強力膠黏上別針。

材料 粘土、畫具、亮光劑

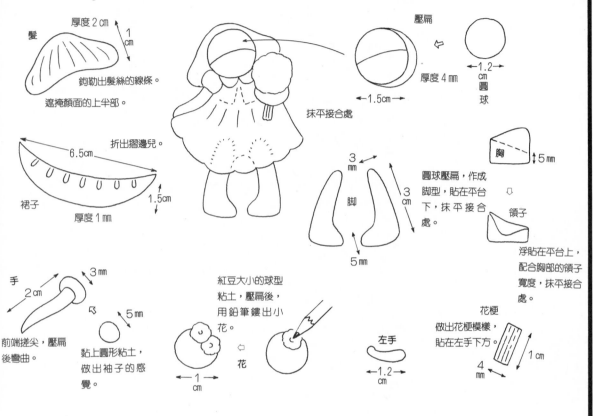

髮
厚度 2 cm
1 cm
鉤勒出髮絲的線條。
遮掩顏面的上半部。

折出摺邊兒。
6.5cm
裙子
1.5cm
厚度 1 mm

壓扁
厚度 4 mm
1.5cm
1.2 cm
圓球

抹平接合處

胸 5 mm

3 mm
3 cm
腳
5 mm

圓球壓扁，作成腳型，貼在平台下，抹平接合處。

領子

浮貼在平台上，配合胸部的領子寬度，抹平接合處。

手
2 cm
3 mm
5 mm
前端搓尖，壓扁後彎曲。

黏上圓形粘土，做出袖子的感覺。

紅豆大小的球型粘土，壓扁後，用鉛筆鏤出小花。

花
1 cm

左手
1.2 cm

花梗
做出花梗模樣，貼在左手下方。
1 cm
4 mm

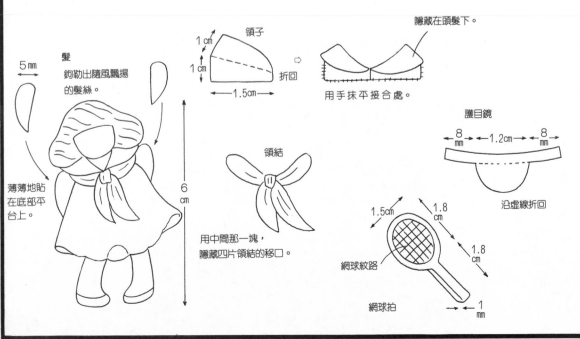

髮
5 mm
鉤勒出隨風飄揚的髮絲。

薄薄地貼在底部平台上。

隱藏在頭髮下。

領子
1 cm
1 cm
1.5cm
折回

用手抹平接合處。

護目鏡
8 mm
1.2cm
8 mm
沿虛線折回

領結

6 cm

用中間那一塊，隱藏四片領結的移口。

1.5cm
1.8 cm
1.8 cm
網球紋路
網球拍
1 mm

小丑筆筒

第3頁

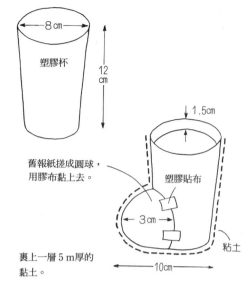

材料 塑膠杯（直徑 8 ㎝×高 12 ㎝）、粘土、舊報紙、亮
光劑。

製作方法

1. 舊報紙搓成團球型，用膠布黏在杯子上，如右圖
 所示。
2. 5 ㎜厚的扁平黏土，包在上述胚胎外圍，做成靴
 子型狀，杯口處折回 1.5 ㎝，用梳子將切口弄平
 整。
3. 做出小丑的臉、貼上頭髮、戴上帽子（厚度 5 ㎜）
4. 小丑做好後貼在長靴模型上，讓頭可愛地側向一
 邊。
5. 鉤勒出帽緣，用吸管壓出圓型花紋。
6. 貼上手型，使兩手遮住雙頰。
7. 用梳子切出小丑鞋的樣子，左右各一隻。
8. 在袖子和上衣，用原子筆印出水球圖樣。
9. 著色，塗上亮光劑。

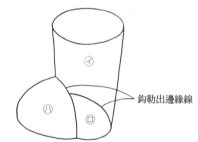

舊報紙搓成圓球，
用膠布黏上去。

塑膠貼布

裏上一層 5 m 厚的
黏土。

鉤勒出邊緣線

由下列上，先是① 面，接著②面，最
後③面。

烏龜筆插

第3頁

材料 黏土、毛線、畫具、亮光劑

製作方法

1. 龜甲高 4 ㎝、寬 10 ㎝。
2. 在龜甲中間，挖深 3 ㎝、直徑 1 ㎝的洞，以此為
 中心點，四周另挖相同的洞 5 個。
3. 從龜甲邊緣 1.5 ㎝處，向中心繞著每個洞，用竹籤
 鉤勒出龜甲的花紋。
4. 接上頭。先在接口處挖出凹槽，再將頭插進去，
 用竹籤鉤勒出花紋。
5. 接上手和腳。先在接口處挖出凹槽，再插進去，
 用竹籤鉤勒出花紋。
6. 著色。

7. 乾燥後，在花紋上貼上尼龍線或毛線。
8. 最後再塗上亮光劑。

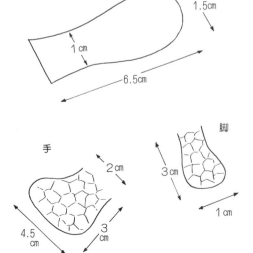

頭

手

腳

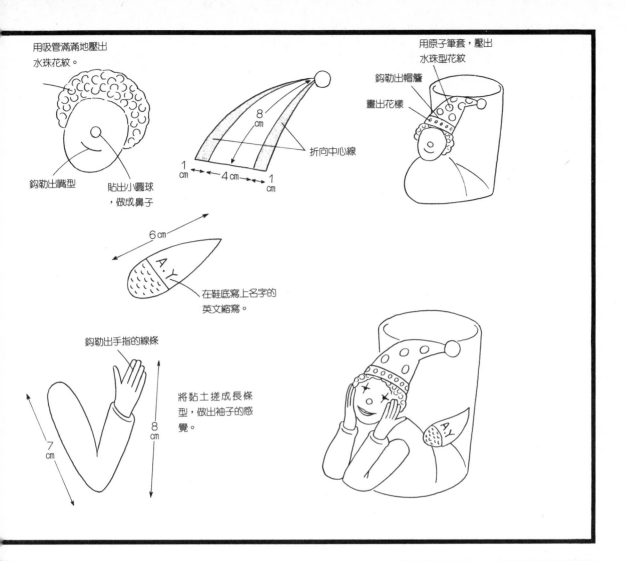

用吸管滿滿地壓出
水珠花紋。

鈎勒出嘴型

貼出小圓球
，做成鼻子

8
cm

折向中心線

1
cm

4 cm

1
cm

用原子筆套，壓出
水珠型花紋

鈎勒出帽簷

畫出花樣

6 cm

A. Y

在鞋底寫上名字的
英文縮寫。

鈎勒出手指的線條

將黏土搓成長條
型，做出袖子的感
覺。

7
cm

8
cm

A.Y

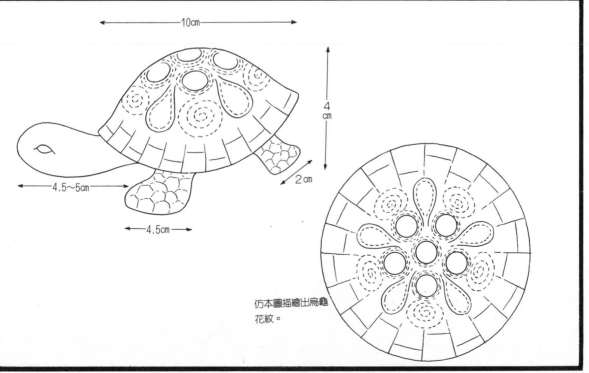

10cm

4
cm

2 cm

4.5～5cm

4.5cm

仿本圖描繪出烏龜
花紋。

書架

第4頁

材料 磁磚（15×15 cm）2塊，黏土、畫具、亮光劑。

製作方法

1. 以磁磚為胚胎，四周黏上黏土，乘黏土未乾之際用絞乾的毛巾，壓出表面不規則粗糙的花紋。

2. 按照下圖完成小白兔身軀的底部平台後，順序黏上身體、臉、耳。

3. 完成手、腳，並黏在身體上，補充黏土，抹平接合處。

4. 在厚度5 mm的黏土上，切出口袋模型，黏上去。

5. 著色。

6. 象的製作法和上面所述者相同。

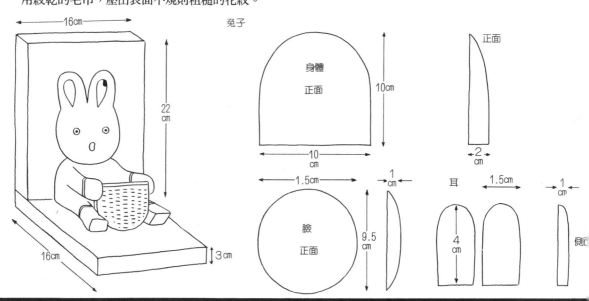

青蛙百寶盆

第4頁

青蛙

材料 黏土、畫具、亮光劑

製作方法

1. 捏出青蛙的身體。用手和筆沾水，捏出背部和眼出周的花紋。嘴分上、下顎，黏土厚度1 cm左右，嘴的外沿寬度5 mm。

2. 黏上手和腳

3. 黏上青蛙背的疣。

4. 著色、塗上亮光劑。

黏上6 mm大、4 mm厚的青蛙疣。

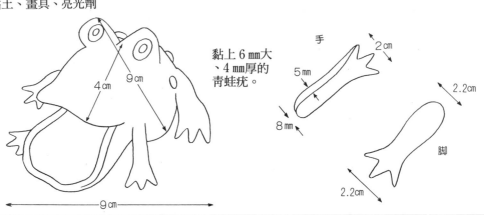

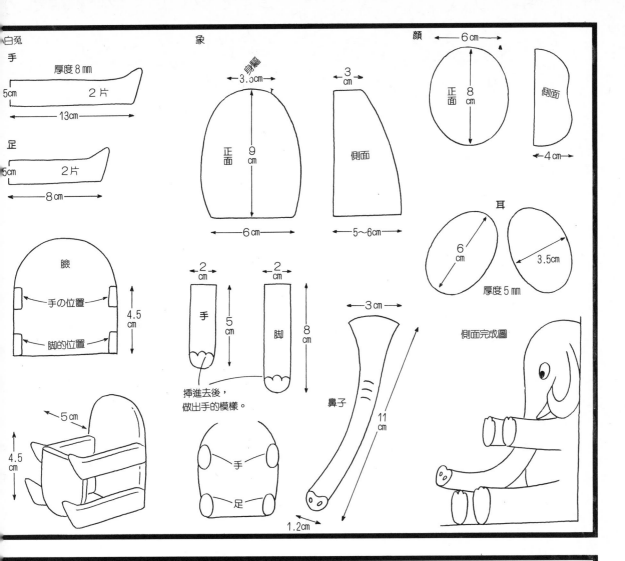

白兔

手
厚度8mm
5cm　2片
13cm

足
5cm　2片
8cm

象

身體
←3.5cm→
正面　9cm
6cm

←3cm→
側面
5～6cm

顏
←6cm→
正面　8cm
側面　←4cm→

臉
手の位置
脚的位置
4.5cm

←2cm→
手　5cm

←2cm→
脚　8cm

插進去後，
做出手的模樣。

耳
6cm
3.5cm
厚度5mm

←3cm→
鼻子　11cm
1.2cm

5cm
4.5cm

手
足

側面完成圖

河馬

材料 粘土、畫具、亮光劑
製作方法
1. 用粘土塊做出身體部分，完成手、脚、口、眼後，
 不用急著黏上去，先用手和筆沾水，整後何馬的
 體型。

2. 用剪刀剪開黏土，做成嘴巴，剜出下顎裡出餘的
 粘土，做出四周寬度4cm、深2cm的嘴型。
3. 裝上牙齒
4. 著色、塗上亮光劑。

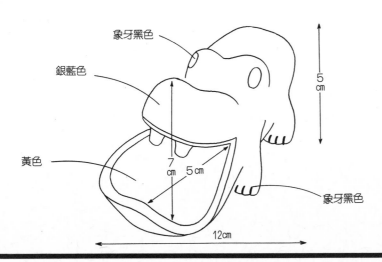

象牙黑色
銀藍色
黃色
象牙黑色
5cm
7cm　5cm
12cm

鴨模型

第5頁

製作方法：

1 裝入發泡樹脂之芯，附上黏土；整形、乾燥。

2 因乾燥後會變形，須再補上黏土2～3次，整修鴨之形狀。

3 用鉛筆、描描、平均部位，再著色；塗上磨光液。

材料：黏土、發泡樹脂、繪畫用具、磨光液。

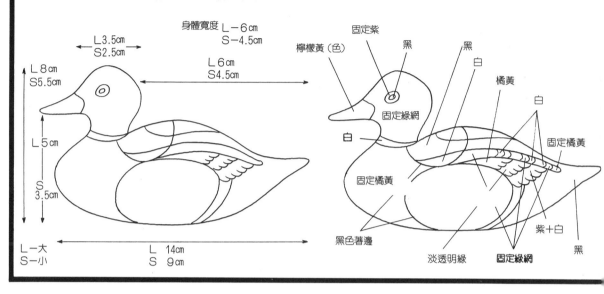

筷子放置器 和餐巾紙環

第6、8頁

3 在臉上黏上二公釐鼻子。

4 臉內面，身體一公分半長用，用接著劑黏疊起來。

5 身體稍為彎曲整形。

6 著色、塗磨光液。

餐巾紙環

1 同筷子放置器一樣作臉；身體，用寬1.2公分，長15公分，在臉內側，黏成環。在未乾前，環內夾進面紙。

2 黏上腳、尾、鼻子。

3 著色：塗上磨光液。

材料：黏土、繪畫用具、磨光液。

筷子放置器

1 用紙作分身體和臉之紙型。

2 把黏土四公釐厚延長，放在紙型上，再用剪刀裁剪。

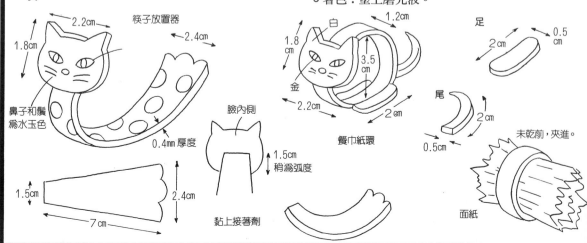

白天鵝糖菓盒

第6頁

材料：茶筒罐蓋子（大型11公分，小型10公分左右）、黏土、繪畫用具、磨光液。

製作方法：

1 大蓋子內、外側都覆蓋黏土。

2 外周圍邊上展開8個5公分半圓。

3 決定頭、尾位置，削去部份底下，造成鳥形弧度。

4 黏上頭、尾。頭部在上面儘可能苗條感造形，黏上鳥嘴和鳥冠。

5 製作羽毛。小型亦是同樣製作法。

6 著色：塗上磨光液。

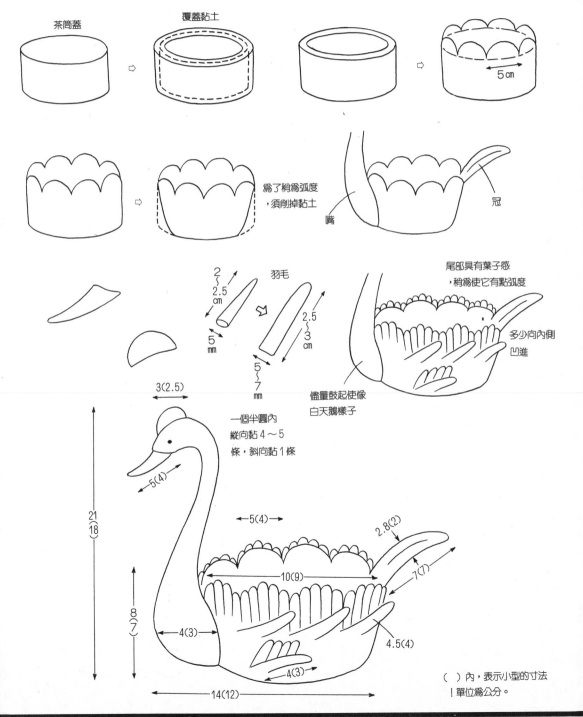

茶筒蓋

覆蓋黏土

5 cm

為了稍為弧度，須削掉黏土

嘴

冠

羽毛

2～2.5 cm

5 mm

2.5～3 cm

5～7 mm

尾部具有葉子感，稍為使它有點弧度

多少向內側凹進

儘量鼓起使像白天鵝樣子

3(2.5)

一個半圓內縱向黏4～5條，斜向黏1條

5(4)

21/18

8/7

4(3)

5(4)

10(9)

2.8(2)

7(7)

4.5(4)

4(3)

14(12)

（ ）內，表示小型的寸法
！單位為公分。

55

花籠

第7頁

材料：黏土、繪畫用具、磨光液。

製作方法：

1 用包裝紙包上直徑 19 公分，底 9 公分左右的小形碗，方向上下使顛倒，在底部、口部，作 12 等分印號。底部朝上。

2 延展 3 公釐厚黏土，作直徑 10 公分圓形，放在底部上。

3 作 5 公釐細長棒子，從底部橫過口部，繞一週。

4 同樣作法，反方向再繞一週，底部再加一層（底部共二層了）。

5 用 2 條 8 公釐棒將黏土編成繩狀，黏上底部周圍。用筆軋平使繫目不致分開。

6 口部同樣黏上繩編。

7 同樣作法作牛提，把作好成品弄成彎曲形狀，然後乾燥。

8 籠子乾後，提起容器，使口向上

9 口部、同樣再覆上繩編，內側也裝飾一條細繩編。

10 內側底部，黏上繩編。

11 用黏土從內側和外側固定牛提。

12 作裝飾用的玫瑰、小花、葡萄等。

13 黏上緞帶。

14 著色、塗上磨光液。

● 小籠子用布丁型，使用同樣作法。

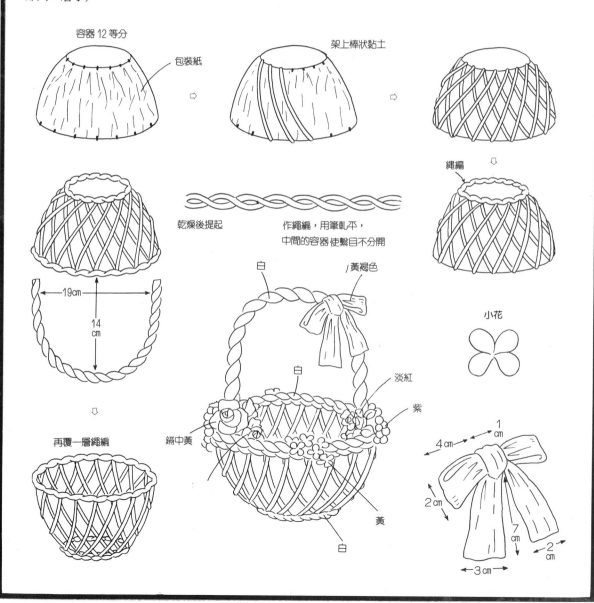

容器 12 等分　包裝紙

架上棒狀黏土

繩編

乾燥後提起

作繩編，用筆軋平，中間的容器使繫目不分開

19cm　14cm

再覆一層繩編

白　黃褐色

白

淡紅

紫

鍋中黃

黃

白

小花

1 cm　4 cm　2 cm　7 cm　2 cm　3 cm

小三輪車台

材料：黏土、繪畫用具、磨光液、粉底
製作方法：

1 黏土1公分厚延展，作成橢圓形（9×4.5公分），
　 周圍黏上1公分厚，8公分寬的黏土；再切成如
　 圖樣子。

2 1～2公釐厚，寬1公分的膠帶切成V字形，再
　 作成飾花邊模樣，沿邊黏上。

3 用厚1公分的黏土作四個輪子，附上飾花邊模樣
　 然後乾燥。

4 厚1公分，寬4公分的黏土，一層一層卷成到直
　 徑2.5公分為止。

5 在先前之盒子前，用接合劑黏上此卷物。

6 作方堂盤，乾燥後再黏上去，車輪也黏上去。

7 方向盤前裝飾6～7朵小花。

8 作方向盤的某牛、鈴、燈。

9 形狀整理後，塗上粉底。

10 黃色，塗上磨光液。

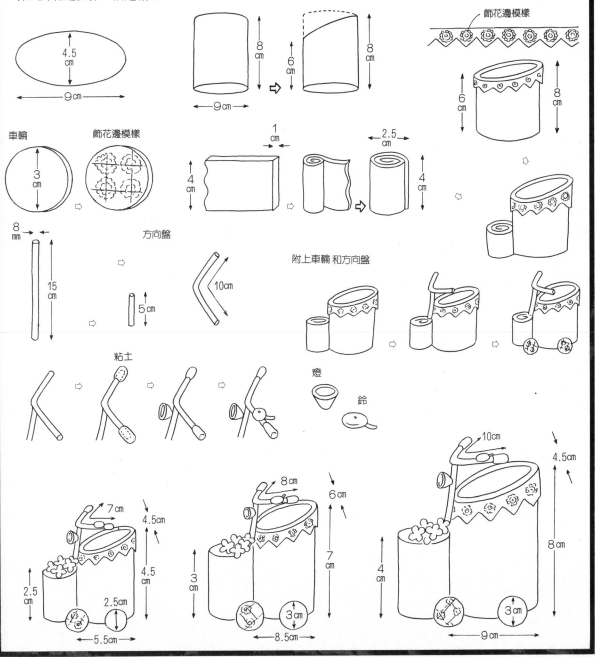

餐巾紙環
和鷄蛋白

材料：黏土、繪畫工具、磨光液、粉底。

餐巾紙環

1 在直徑 3 公分左右之筒上，用包裝紙捲上。

2 在上面裝上黏土，作成 4 公分角×20 公分長，再乾燥。

3 乾燥後，五等分。

4 上面附上小花，再塗上粉底。

5 著色，塗上磨光液。

鷄蛋白

1 用包裝紙把煮熟之蛋包起來，如圖樣子用黏土製造形狀然後乾燥。

2 脚，附上花朵，塗上粉底。

3 著色，塗上磨光液

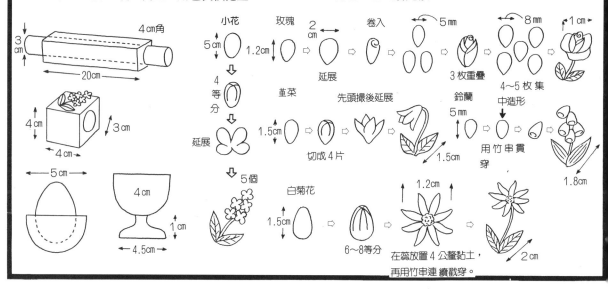

餐巾紙台
第9頁

材料：黏土、繪畫工具、磨光液、粉底。

製作方法

1 先作紙型，延展 1 公分厚黏土，放在其上，再切割。作 2 張。

2 上半部（點線以上），用接合劑把 2 張全部黏起來，下半部稍為分開，穩定好。

3 延展 3 公釐厚黏土，直徑 1 公分之圓形，3 個提出，以下順序 2 公釐稍小之圓形提出，用接合劑往身體黏上。

4 眼睛用 3 公釐厚，1 公分弱大小黏土造成，用接合劑黏上去。

5 全身塗上粉底，著色再塗上磨光液。

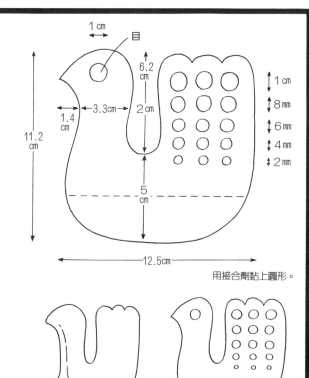

用接合劑黏上圓形。

可愛姙婦

（芳香劑盒）

第11頁

材料：黏土、竹串、線、茶筒空罐、切割筷子，繪畫用具，磨光液。

製作方法：

1 作5公分大小臉部，插上切割筷子。

2 延展厚約0.8～1釐米黏土，在茶筒空罐外側覆蓋。

3 用黏土把臉和空罐黏上，形成高約35公分左右，然後乾燥。

4 在肩膀部份補足黏土，腰部比肩膀稍細；裙子部份用黏土補足，使有寬闊感。

5 頸部週圍附上領子、下側部份，延展使它消失。

6 厚2公釐、寬1公分的黏土連上腰部，上部線條使消失，用竹串畫出圖案，然後乾燥。

7 穿上2公釐厚之胴衣、畫上圖案。

8 裝上胸針。按上1公分左右之黏土。

9 作腕、作牛指。

10 在肩部連上腕，再穿上袖口。

11 作花束。淚型黏土分成4片輕輕用手按著，作出大約20個小花。用把柄（器具）作莖，束綁起來。

12 用接著劑把花莖裝在靠近身體旁，小花茂密的集中，顯出美麗樣子。

13 毛髮，用直徑1釐米左右棒狀延展，剪成4～4.5公分長。

14 前髮部分，用0.5釐厚延展，剪成3×4公分當額頭部份全體再用竹串畫上線條。

15 頭的上部，2～2.5公分左右稻草包型作出，再用接合劑黏著，用竹串畫上線紋。

16 作簪，並插著。

17 著色、塗上磨光液。

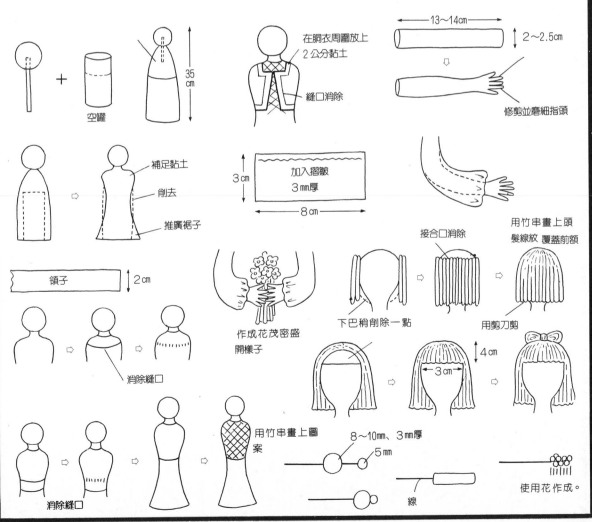

小鳥芳香劑盒

第 10 頁

材料：黏土、繪畫工具、磨光液、芳香劑盒（利用市內販賣品）

製作方法：

1 在芳香劑上蓋上，覆蓋薄薄延展之黏土
2 延展 3 公釐厚黏土，切成柄的型狀，然後展開。
3 著色、塗上磨光劑。

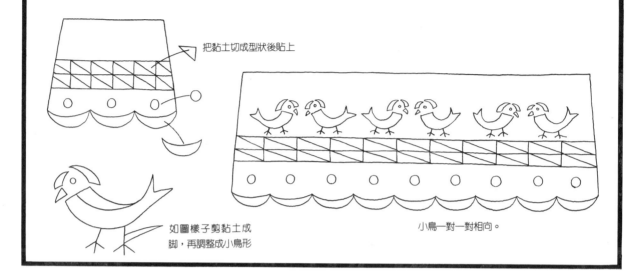

把黏土切成型狀後貼上

如圖樣子剪黏土成腳，再調整成小鳥形

小鳥一對一對相向。

小丑芳香劑盒

第 10 頁

材料：黏土、繪畫工具、假漆、芳香劑盒（市內販賣品）

製作方法：

1 延展 2 公釐厚黏土，覆蓋全體，表面用水調整成平坦狀。
2 作 2 個小丑人。
3 將小丑坐在芳香劑盒上，用接合劑固定著。
4 作小花 70 個，整理成花朵模樣，用接合劑連成。
5 著色、第二次上假漆。

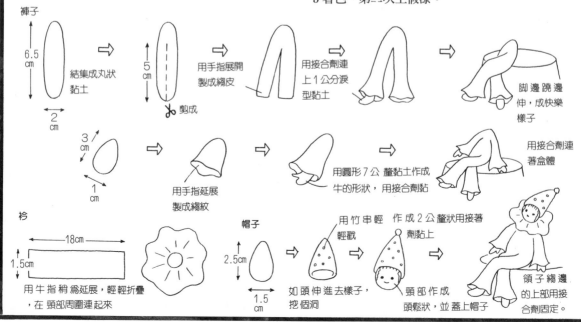

褲子

6.5 cm

2 cm

結集成丸狀黏土

5 cm

剪成

用手指展開製成綢皮

用接合劑連上 1 公分淚型黏土

腳邊蹺邊伸，成快樂樣子

3 cm

1 cm

用手指延展製成綢紋

用圓形 7 公釐黏土作成牛的形狀，用接合劑黏

用接合劑連著盒體

衿

18cm

1.5 cm

用牛指稍為延展，輕輕折疊，在頸部周圍連起來

帽子

2.5cm

1.5 cm

如頭伸進去樣子，挖個洞

用竹串輕輕戳

作成 2 公釐狀用接著劑黏上

頸部作成頭鬆狀，並蓋上帽子

領子綢邊的上部用接合劑固定。

小人芳香劑盒子

材料：黏土，繪畫用具、磨光液、馬糞紙、切割筷子

製作方法：

1 用馬糞紙，作出圓錐型，用包裝紙包起來，用膠布固定。

2 延展 5 公釐厚之黏土，捲成型體狀，接縫口作成平坦好看，胴體上端，捕上切割筷子。

3 直徑 4.5 公分之丸型球體插向切割筷子。戴上帽子，用黏土作 3 公釐珠子為眼睛，8 公釐珠子為鼻子。

4 在胴體各處挖上直徑 8～10 公釐之空。

5 眼鏡用金屬線作並固定起來。

6 乾後，解下馬糞紙，著色，塗上磨光液。

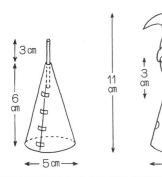

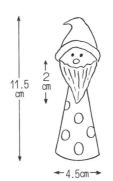

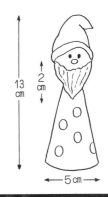

長靴筷子安置器

第8頁

材料：黏土、繪畫用具、假漆

製作方法：

1 作長靴。作葉子，附上長靴上。

2 作小花

3 組合花朵，用按著劑使它在靴上茂密，平均固定著。

4 著色，第二次上假漆。

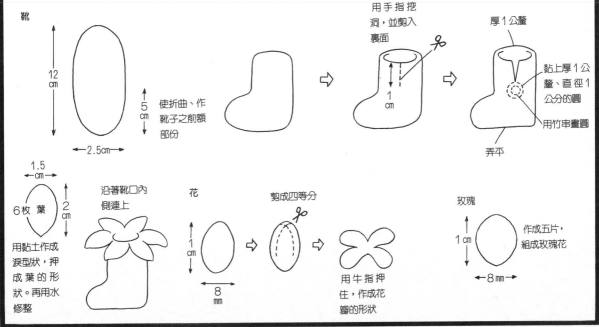

針包
第12頁

材料：粘土、布丁模型2個、綿布、綿花、亮光劑
製作方法
1. 在布丁模型內外側，粘上粘土，一個做成圓形，一個做成筒型。
2. 兔子的做法：組合1.5 cm大與3 cm大的圓形黏土，做成顏面與身體；黏土搓成3 mm大、2.5 cm長度的長條2條，做成2隻腳。接上4 mm大的圓蘿土，做成尾巴。
3. 做耳朵黏上去。
4. 、做紅蘿蔔。
5. 兔子完成以後，分別黏在裏著黏土的布丁模型上。

6. 在兔子的腳邊兒，漆上黏土，做成草原狀，點綴2、3朵小花〕。
7. 棉花擠成圓形，包在棉布裡，四周加線縫合；塞進剛才完成的盒子裡，上部露出少許布團。
8. 著色、塗亮光劑。

唇膏架
第12頁

材料：黏土、繪圖用具、亮光劑

製作方法
1. 口紅上先包一層錫箔紙，將粘土捲成口紅的形狀。
2. 延長黏土做成5 mm厚的平台，按照下圖切出形狀。
3. 剛才完成的3隻口紅筒，稍微錯開，黏在平台上。
4. 粘土延展成5 mm厚度的平台，切下寬度2 mm的長條，黏在步驟2的底部平台四周。
5. 每一隻口紅筒，分別黏上1 cm左右的玫瑰花。
6. 著色、塗上亮光漆。

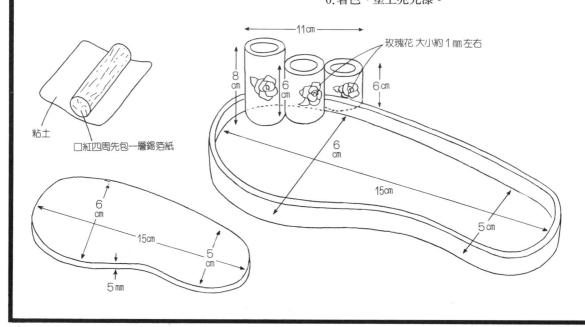

粘土
口紅四周先包一層錫箔紙
玫瑰花 大小約1 mm左右

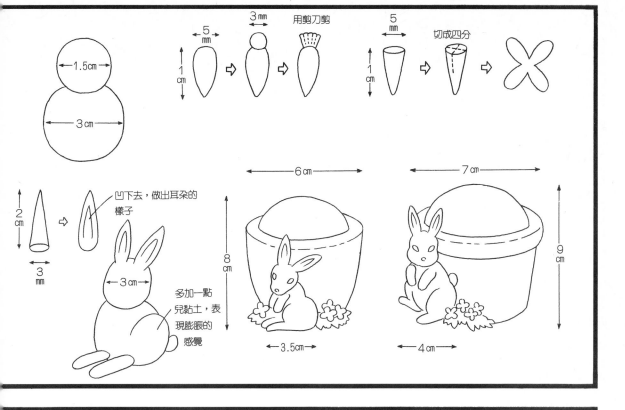

用剪刀剪

切成四分

凹下去，做出耳朵的樣子

多加一點兒黏土，表現膨脹的感覺

唇膏架和修指甲台

第12頁

材料：粘土，空糖果罐（直徑8㎝、高度4㎝）、空布丁罐（直徑6.5㎝、高度4㎝）

1. 粘土延展成7㎜厚度，用口紅蓋鑿洞，洞的大小張略大於口紅蓋。
2. 將糖果罐蓋在上述黏土上，兩側與底部都裹上二層黏土，晾乾。特別注意：當鏤有洞穴的一端朝上時，黏土會往下陷。
3. 等上端完全乾燥後，黏上花與果子。
4. 著色，塗亮光劑

修指甲台

1. 和唇膏架的作法一樣，但是這次用口紅蓋連續鑿3個洞。
2. 著色、塗上亮光漆。

唇膏架

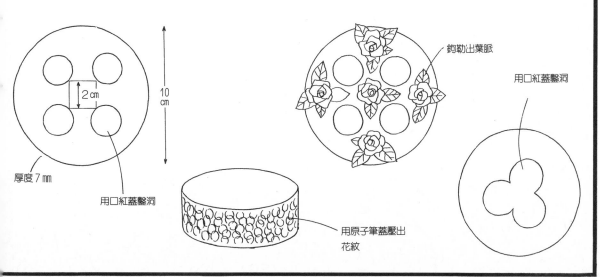

鈎勒出葉脈

用口紅蓋鑿洞

厚度7㎜

用口紅蓋鑿洞

用原子筆蓋壓出花紋

蠟燭台

第13頁

材料：粘土、畫具、亮光劑

製作方法

1. 小碟子四周表一層粘土，做成底部平台，粘上3隻腳，預先在蠟燭站立的位置上，鑿3個洞。
2. 完成花朵和葉子之後上去。
3. 著色，塗上亮光劑。

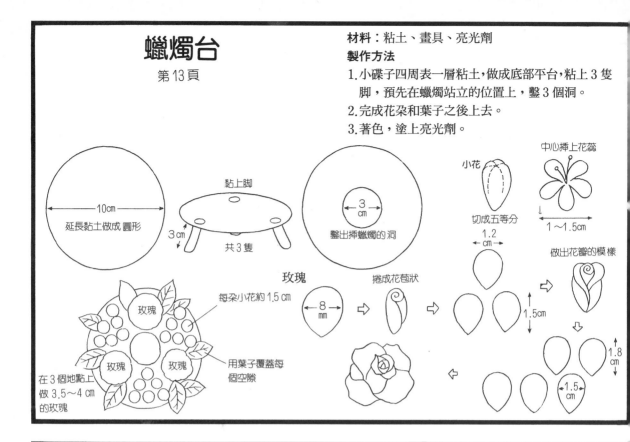

材料　粘土、畫具、青漆

製作方法

1. 延展黏土做成1cm厚度的星型平台。
2. 葉子完成後，按星形的方位，固定在平台上，葉子和葉子之間，再加上一片葉子。
3. 在蠟燭站立的地方，做一朵大花。和葉子的作法一樣，先做3片花瓣。預留蠟燭的空間，組合花瓣做成一朵花的花蕊，四周用9片類似大小的花瓣，組合成盛開的花朵。
4. 將上述花朵固定在星形平台中央。
5. 用小玫瑰或小花填補空隙。
6. 着色，塗二層青漆。

花蕊裡
的蠟燭台

第13頁

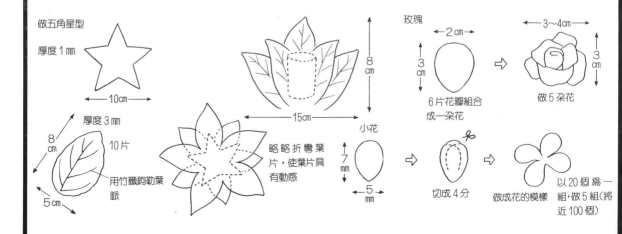

餐桌上
的花朵
第13頁

材料 粘土、畫具、亮光劑
製作方法
1. 底部平台完成後，黏上葉子

2. 花瓣的作法：直徑 5 cm 的花瓣 3 片、4.5 cm 的 3 片、4 cm 的 3 片、3.5 cm 的 3 片，從小花瓣到大花瓣順序組合成一朵薔薇，在底部平台中央，用接合劑固定。
3. 做兩朵罌粟花，和一朵比步驟 2 略小的薔薇花，用接合劑固定在底部平台上。
4. 做小花數朵，密密麻麻地填補底部平台上的空隙。
5. 着色、塗亮光劑。

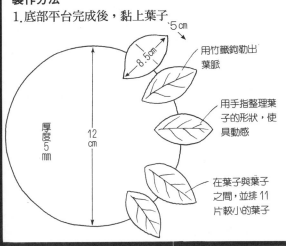

5 cm
8.5 cm
用竹鐵鉤勒出葉脈

用手指整理葉子的形狀，使具動感

厚度 5 ㎜
12 cm

在葉子與葉子之間，並排 11 片較小的葉子

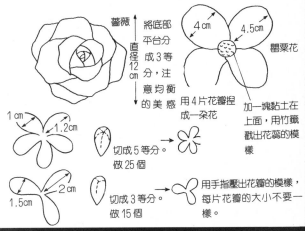

薔薇
將底部平台分成 3 等分，注意均衡的美感
直徑 12 cm

4 cm　4.5 cm
罌粟花

用 4 片花瓣捏成一朵花

加一塊黏土在上面，用竹鐵戳出花蕊的模樣

1 cm　1.2 cm
切成 5 等分。做 25 個

1.5 cm　2 cm
切成 3 等分。做 15 個

用手指壓出花瓣的模樣，每片花瓣的大小不要一樣。

百花紙巾盒

材料 粘土，畫具，亮光劑
製作方法
1. 延展黏土成 5 ㎜的厚度，依照下圖的模樣、大小共做 5 片，在其中一枚的正中央，挖橢圓形的洞一個。

2. 乾燥後，用接合劑組合，細縫間塞上黏土。
3. 以編頭髮的方式，絞扭繩子兩條合成一條，黏在上方當作裝飾。
4. 在盒子頂部，黏 10 朵花，注意平衡的美感。
5. 做 10 片葉子，稱托花朵。花朵與花朵之間，用細長條狀黏土做成莖，互相連接。
6. 2 ㎜大小圓形黏土做 15～20 個，組成一串葡萄，分別黏在 2 個脚落。
7. 延展黏土成 2 ㎜的厚度，切下寬 1 cm，長 3 cm 的長方形，用接合劑黏在另外二個角上。
8. 着色、塗上亮光劑。

9 cm
2 片
27.5 cm

9 cm
2 片
14.5 cm

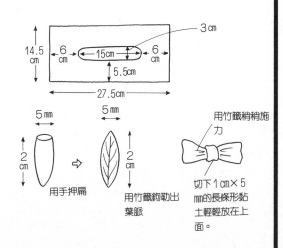

14.5 cm
6 cm　15 cm　6 cm
3 cm
5.5 cm
27.5 cm

1.5 cm
3 cm
做成水滴形

切成 8 等分

中央放進 2 ㎜的圓球

5 ㎜
2 cm
用手押扁

5 ㎜
2 cm
用竹鐵鉤勒出葉脈

用竹鐵稍稍施力

切下 1 cm×5 ㎜的長條形黏土輕輕放在上面。

壁飾娃娃 I

第14頁

製作方法

1. 先畫出紙樣，放在1cm厚度的黏土上，按照紙型切下來。
2. 按照服裝穿着上的先後次序，一件一件地加上去。
3. 做頭髮，用竹籤鉤勒出頭髮的模樣。
4. 接上手。
5. 着色、塗亮光劑。

材料 粘土、畫具、亮光劑

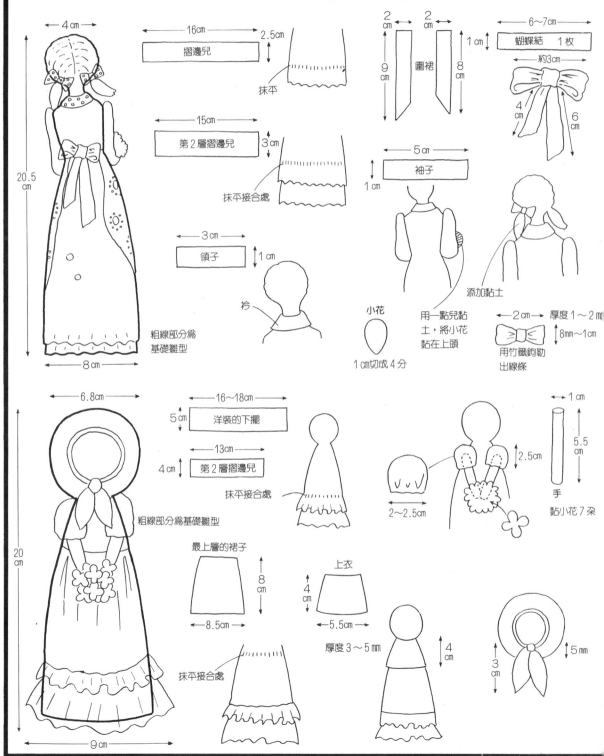

4cm

20.5cm

8cm

16cm
2.5cm
摺邊兒
抹平

15cm
3cm
第2層摺邊兒
抹平接合處

3cm
領子
1cm
衿

粗線部分爲基礎雛型

2cm 2cm
9cm 圍裙 8cm
1cm

6～7cm
蝴蝶結 1枚
約3cm
4cm 6cm

5cm
袖子
1cm

添加黏土

小花
1cm切成4分

用一點兒黏土，將小花黏在上頭

2cm 厚度1～2㎜
8mm～1cm
用竹籤鉤勒出線條

6.8cm

20cm

9cm

粗線部分爲基礎雛型

16～18cm
5cm 洋裝的下擺

13cm
4cm 第2層摺邊兒
抹平接合處

最上層的裙子
8cm
8.5cm

抹平接合處

上衣
4cm
5.5cm
厚度3～5㎜

2.5cm

2～2.5cm

黏小花7朵

1cm
5.5cm
手

4cm

5mm
3cm

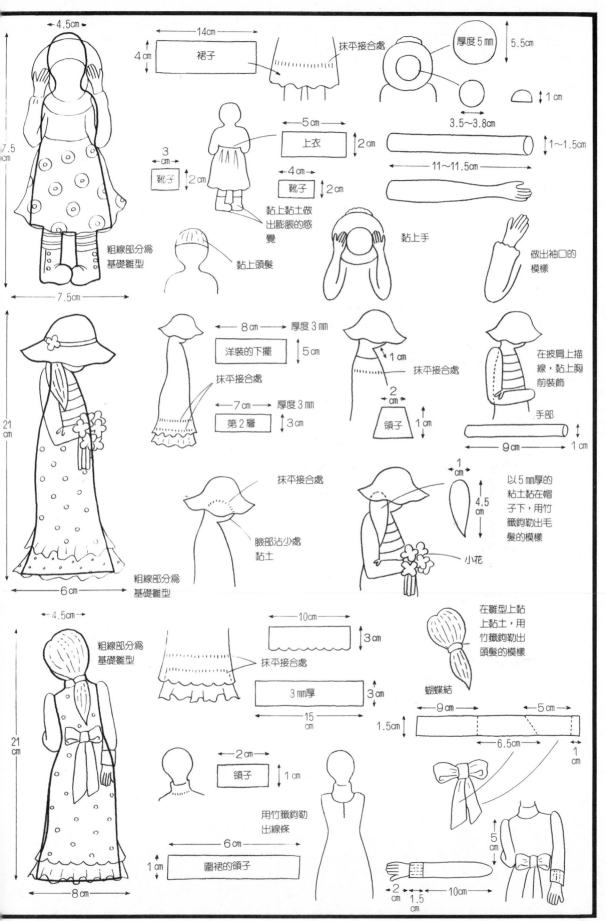

← 4.5cm →

← 14cm →

裙子

4cm

抹平接合處

厚度5㎜

5.5cm

↕ 1cm

3.5～3.8cm

7.5cm

3cm

← 5cm →

上衣

2cm

1～1.5cm

靴子

2cm

← 4cm →

靴子

2cm

11～11.5cm

粗線部分爲基礎雛型

黏上粘土做出膨脹的感覺

7.5cm

黏上頭髮

黏上手

做出袖口的模樣

21cm

← 8cm →

厚度3㎜

洋裝的下擺

5cm

1cm

抹平接合處

在披肩上描線，黏上胸前裝飾

抹平接合處

← 7cm →

厚度3㎜

第2層

3cm

2cm

領子

1cm

手部

← 9cm →

1cm

抹平接合處

1cm

4.5cm

以5㎜厚的粘土黏在帽子下，用竹鐵鉤勒出毛髮的模樣

臉部沾少處黏土

小花

粗線部分爲基礎雛型

← 6cm →

← 4.5cm →

粗線部分爲基礎雛型

← 10cm →

3cm

在雛型上黏上粘土，用竹鐵鉤勒出頭髮的模樣

抹平接合處

蝴蝶結

3㎜厚

3cm

← 15cm →

1.5cm

← 9cm →

← 5cm →

21cm

← 6.5cm →

1cm

← 2cm →

領子

1cm

用竹鐵鉤勒出線條

5cm

← 6cm →

圍裙的領子

1cm

← 2cm →

1.5cm

← 10cm →

← 8cm →

壁飾娃娃 II

第15頁

材料 粘土、畫具、亮光劑

製作方法
1. 延展黏土成 8～9 mm 厚度，按照紙型裁下雛型
2. 從腳到頭，按照順序逐一完成。
3. 着色、塗上亮光劑
● 輪廓線沾水抹平。
● 利用黏土自然的重疊做出立體感。
● 先在底部平台上插廻紋針。

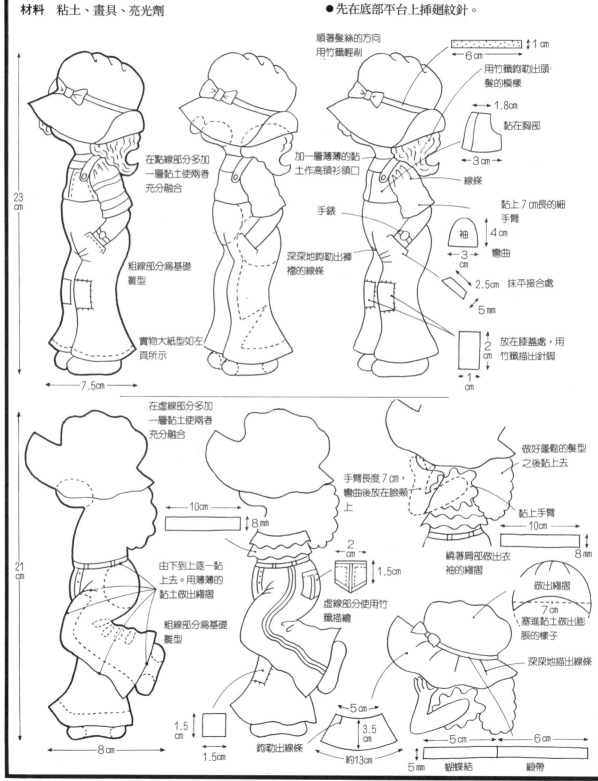

順著髮絲的方向用竹籤輕刷

在點線部分多加一層黏土使兩者充分融合

粗線部分為基礎雛型

實物大紙型如左頁所示

23 cm

7.5 cm

加一層薄薄的黏土作高領衫領口

深深地鉤勒出褲襉的線條

1 cm
6 cm

用竹籤鉤勒出頭髮的模樣

1.8 cm
黏在胸部

3 cm
線條

黏上 7 cm 長的細手臂

袖
4 cm 彎曲
3 cm

2.5 cm 抹平接合處

5 mm

2 cm
1 cm
放在膝蓋處，用竹籤描出針腳

手錶

在虛線部分多加一層黏土使兩者充分融合

由下到上逐一黏上去。用薄薄的黏土做出縐摺

粗線部分為基礎雛型

21 cm

8 cm

手臂長度 7 cm，彎曲後放在臉頰上

10cm
8 mm

2 cm
1.5 cm
虛線部分使用竹籤描繪

1.5 cm
1.5 cm

鉤勒出線條

做好蓬鬆的髮型之後黏上去

黏上手臂
10 cm
8 mm

繞著肩部做出衣袖的縐摺

做出縐摺
7 cm
塞進黏土做出膨脹的樣子

深深地描出線條

5 cm
3.5 cm
約13cm

5 cm
6 cm
5 mm
蝴蝶結　緞帶

68

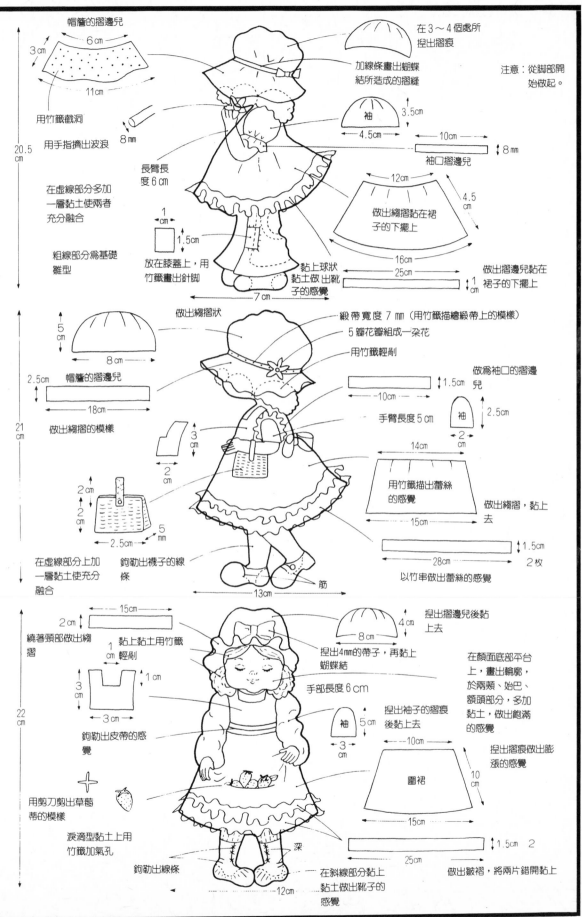

帽簷的摺邊兒

6cm

3cm

11cm

用竹鐵截洞

用手指擠出波浪

20.5cm

在虛線部分多加一層黏土使兩者充分融合

粗線部分為基礎雛型

長臂長度 6cm

8mm

1cm

1.5cm

放在膝蓋上，用竹鐵畫出針腳

7cm

在3～4個處所捏出摺痕

加線條畫出蝴蝶結所造成的摺縫

注意：從腳部開始做起。

袖 3.5cm

4.5cm

10cm

8mm

袖口摺邊兒

12cm

4.5cm

做出綯摺黏在裙子的下擺上

16cm

25cm

1cm

黏上球狀黏土做出靴子的感覺

做出摺邊兒黏在裙子的下擺上

做出綯摺狀

5cm

8cm

帽簷的摺邊兒

2.5cm

18cm

21cm

做出綯摺的模樣

3cm

2cm

2cm

2cm

5mm

2.5cm

在虛線部分上加一層黏土使充分融合

鉤勒出襪子的線條

13cm

筋

緞帶寬度 7mm（用竹鐵描繪緞帶上的模樣）

5瓣花瓣組成一朵花

用竹鐵輕刷

做為袖口的摺邊兒

10cm

1.5cm

手臂長度 5cm

袖 2.5cm

2cm

14cm

用竹鐵描出蕾絲的感覺

15cm

做出綯摺，黏上去

1.5cm

28cm

2枚

以竹串做出蕾絲的感覺

15cm

2cm

繞著頸部做出綯摺

黏上黏土用竹鐵輕刷

1cm

1cm

3cm

1cm

3cm

鉤勒出皮帶的感覺

用剪刀剪出草莓蒂的模樣

淚滴型黏土上用竹鐵加氣孔

22cm

鉤勒出線條

12cm

捏出摺邊兒後黏上去

4cm

8cm

捏出4mm的帶子，再黏上蝴蝶結

手部長度 6cm

捏出袖子的摺痕後黏上去

袖 5cm

3cm

在顏面底部平台上，畫出輪廓，於兩頰、始巴、額頭部分，多加黏土，做出飽滿的感覺

10cm

圍裙

10cm

捏出摺痕做出膨漲的感覺

15cm

1.5cm 2

25cm

深

在斜線部分黏上黏土做出靴子的感覺

做出皺褶，將兩片錯開黏上

壁飾娃娃III

第14頁

材料 黏土、畫具、亮光劑、迴紋針
製作方法
1. 延展黏土成 5 mm 的厚度，按照紙型切下必要的部分。
2. 在底部平台上描出大致的位置，逐步黏上衣服下的身體部位（腳等）。
3. 著色：塗上亮光劑。
粗細部分爲實物大紙樣

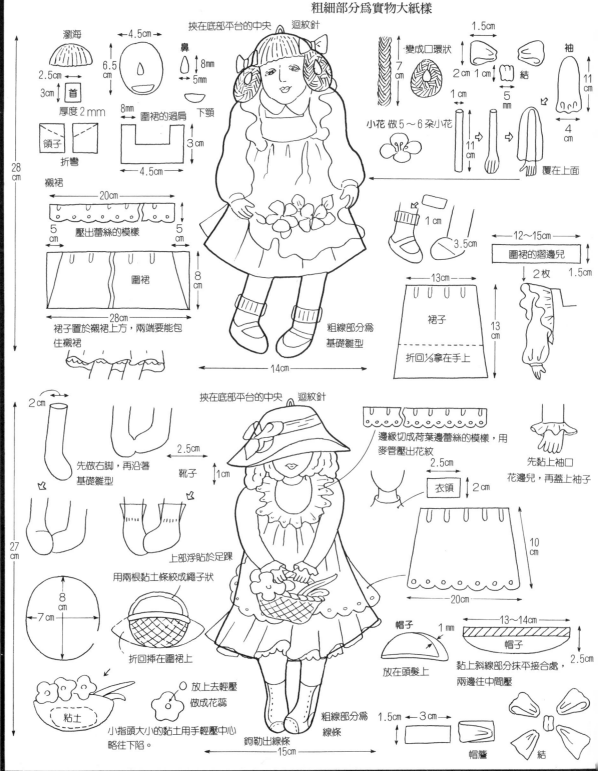

瀏海

2.5cm
3cm
6.5cm
←4.5cm→

首

厚度 2 mm

領子
折彎

鼻
8mm
5mm

下顎
8mm

圍裙的過肩
3cm
←4.5cm→

夾在底部平台的中央　迴紋針

變成口環狀
7

1.5cm
2cm 1cm

結

1cm
5mm

袖
11cm
4cm

小花 做 5～6 朵小花

1cm
11cm

覆在上面

襯裙

←—— 20cm ——→
5cm　壓出蕾絲的模樣　5cm

圍裙
8cm

←—— 28cm ——→

裙子置於襯裙上方，兩端要能包住襯裙

1cm
3.5cm

粗線部分爲基礎雛型

←— 12～15cm —→
圍裙的摺邊兒
2枚　1.5cm

←— 13cm —→
裙子
13cm
折回⅓拿在手上

←—— 14cm ——→

2cm

先做右腳，再沿著基礎雛型

夾在底部平台的中央　迴紋針

邊緣切成荷葉邊蕾絲的模樣，用麥管壓出花紋

2.5cm
靴子
1cm

2.5cm

衣領
2cm

先黏上袖口花邊兒，再蓋上袖子

上部浮貼於足踝

10cm

27cm

用兩根黏土條絞成繩子狀

8cm
7cm

折回插在圍裙上

←—— 20cm ——→

帽子
1mm

放在頭髮上

←— 13～14cm —→
帽子
2.5cm

黏上斜線部分抹平接合處，兩邊往中間壓

放上去輕壓做成花蕊

粘土

小指頭大小的黏土用手輕壓中心略往下陷。

1.5cm　3cm

鉤勒出線條
←—— 15cm ——→

粗線部分爲線條

帽簷　結

娃娃信插

第17頁

2. 按照順序黏上上半身的較件，鉤勒出毛髮、帽子的線條。
3. 裙子下方黏上插的口袋，待它乾燥後，黏兩層花邊兒在下方
4. 做好花籃、具手、兩個袖子後黏上去，鉤勒出花盤的線條。
5. 豆大黏土薄片、捏成小花，放進花籃裡。
6. 著名，塗上亮光劑

材料 黏土、畫具、亮光劑
製作方法
1. 延展黏土成5mm的厚度，按照紙樣切下。

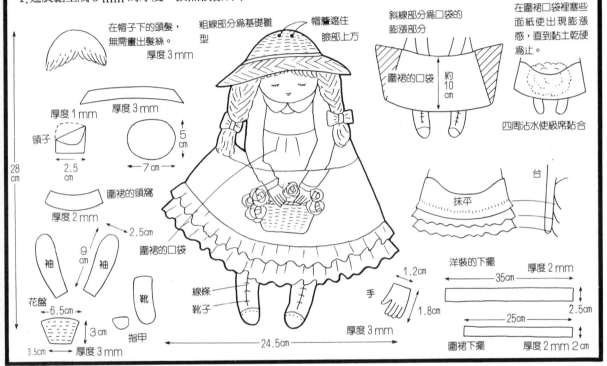

在帽子下的頭髮，無需畫出髮絲。
厚度3mm

粗線部分為基礎雛型

帽簷遮住臉部上方

斜線部分為口袋的膨漲部分

圍裙的口袋 約10cm

在圍裙口袋裡塞些面紙使出現膨漲感，直到黏土乾硬為止。

厚度1mm 厚度3mm
領子
2.5cm 7cm 5cm

28cm

圍裙的領窩
厚度2mm
2.5cm

四周沾水使級席黏合

台
抹平

袖 9cm 袖

花盤
6.5cm 3cm
3.5cm 厚度3mm

靴
指甲

圍裙的口袋

線條
靴子

洋裝的下擺 厚度2mm
35cm 2.5cm

1.2cm
手 1.8cm

25cm

24.5cm 厚度3mm

圍裙下擺 厚度2mm 2cm

向日葵鑰匙圈

第16頁

製作方法
1. 延展黏土成1.5cm畫一條斜線格子。
2. 在上述底部平台四周黏15片花瓣、注意平衡的美感與動感。
3. 中央用接著劑黏3個L型掛鉤，在平台上方花瓣處鑽兩個洞。
4. 著色，塗亮光劑。

材料 黏土、L型掛鉤2個、亮光劑

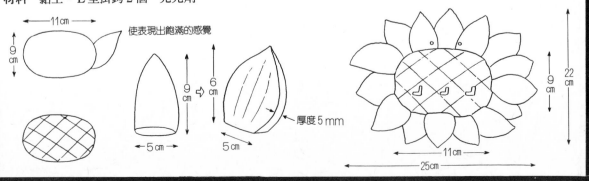

11cm
9cm 使表現出飽滿的感覺

9cm ⇨ 6cm

厚度5mm
5cm 5cm

22cm 9cm

11cm
25cm

71

拖鞋百寶盒

第17頁

製作方法
1. 延展黏土成 5 mm 的厚度，切成拖鞋的型狀
2. 等上述底部平台乾燥後，延展黏土成了 5 mm 的厚度，如下圖所示，切成半圓形。
3. 黏上繡球花的花飾。
4. 著色、塗上亮光劑。

材料 黏土、畫具、亮光劑

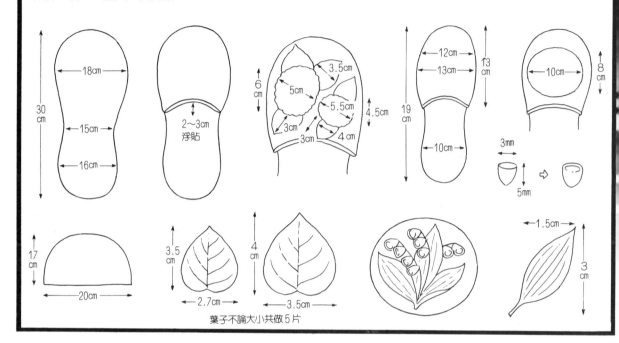

葉子不論大小共做5片

門上小看板

第16頁

製作方法
1. 完成底部平台和臉。
2. 黏上領子的摺邊兒，做袖子。
3. 做手，黏上袖子的花邊兒。
4. 底部平台背面，用 8 mm 釘子打 2 個洞，但不可穿過正面。
5. 著色、塗 2 次清漆。

材料 黏土、畫具、清漆

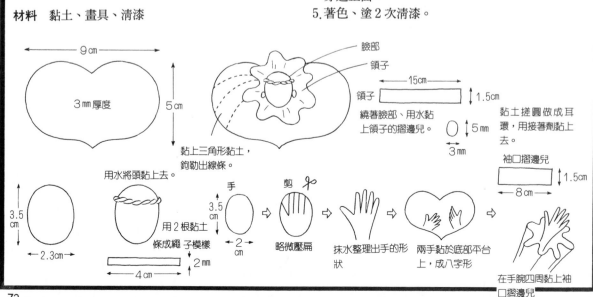

背心鑰匙圈

材料 黏土、木製L型掛鉤4個、畫具、亮光劑

製作方法
1. 延展黏土成1.5cm的厚度，按照下述尺寸切下底部平台。
2. 沿著領子、襯衫、背心的領窩、前襟、袖窩、下擺的線，添加黏土，黏上去。
3. 完成口袋，裡面放入手帕、2支鉛筆、棒棒糖黏好。
4. 繫上領結，黏上紐扣（約1cm）
5. 在左右胸口及口袋下方，分別用接著劑黏上一個木製L型掛鉤。
6. 著色、塗亮光劑。

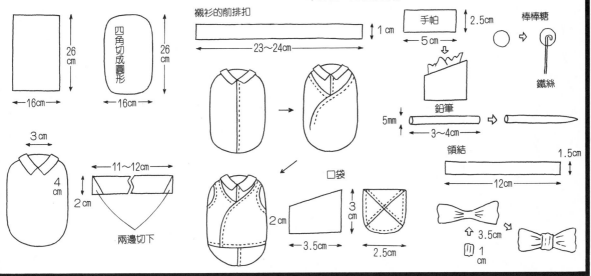

花與葉子的作法

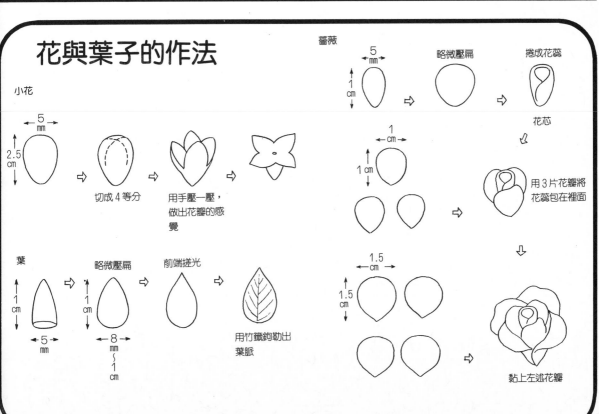

枱燈

第18頁

材料 黏土、3 ℓ 的生啤酒罐頭、葡萄酒的空瓶子畫
具、粉底霜、亮光劑、包裝紙、插座

製作方法：

1. 空罐頭四周緊緊地裹一層包裝紙，用膠片確實固定。

2. 延展黏土成 0.8～1 cm的厚度，依照下圖尺寸，切F後，密不透氣地捲在罐子的四周，鏤出花樣，等它乾燥。

3. 完全乾燥後，拔出空罐頭。

4. 延展黏土成 1～1.5 cm的厚度，做燈罩的頂蓋，用接著劑黏土上去，等它乾燥。

5. 葡萄酒瓶四周覆滿 0.8～1 cm厚的黏土，等它乾燥。

6. 用接著劑將燈罩黏在酒瓶上。

7. 用接著劑將插座黏在瓶口上。

8. 著色、塗亮光劑。

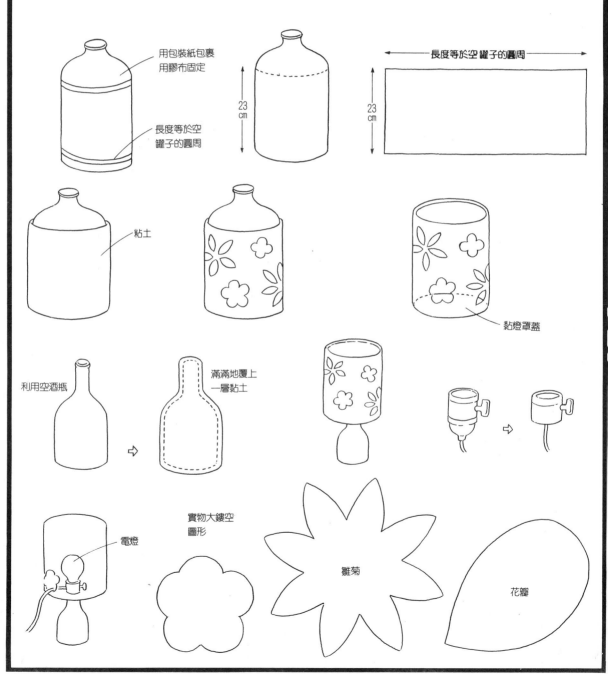

用包裝紙包裹
用膠布固定

長度等於空
罐子的圓周

長度等於空罐子的圓周

23 cm

23 cm

粘土

黏燈罩蓋

利用空酒瓶

滿滿地覆上
一層黏土

電燈

實物大鏤空
圖形

雛菊

花瓣

六角形垂飾

第18頁

材料 黏土、畫具、亮光劑、插座

製作方法

1. 延展黏土成 5 mm 的厚度，裁成下圖的形狀、鏤出、圖樣，待它完全乾燥。

2. 用接著黏合 B 部分（6 片）

4. 組合 A 和 B

5. 垂飾頂端黏 1 cm 厚、1.5 cm 寬的黏土，其上再黏一塊 3 cm 的黏土球，中央鑽一個可容電線穿過的小洞（直徑 1 cm）。

6. 在 B 的下方黏上 C，待它完全乾燥。

7. 在洞口的四周黏上 1 cm 厚 1.5 cm 寬的黏土。

8. 著色，塗上亮光劑。

9. 置入插座，電線從頂端洞口穿出。

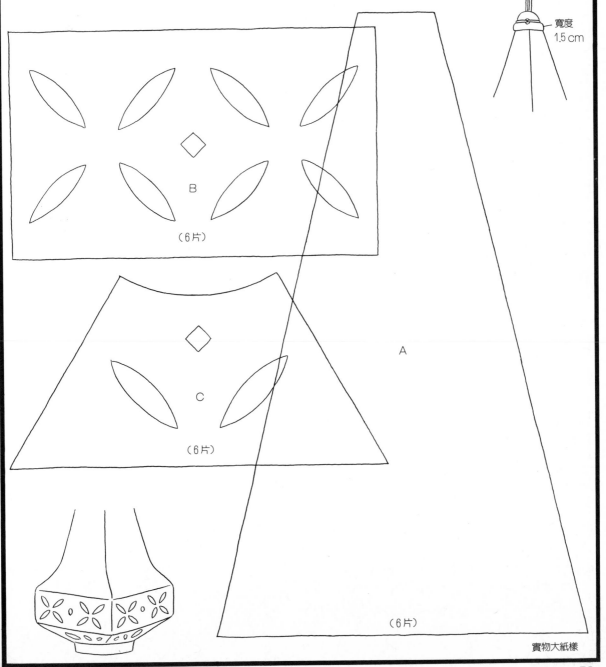

寬度 1.5 cm

B （6片）

C （6片）

A （6片）

實物大紙樣

75

時鐘架上的姐妹花

第19頁

材料 黏土、茶葉筒的蓋子、時鐘、畫具、亮光劑、衛生筷。

製作方法

1. 做時鐘架，待完全乾燥後，用彫刻刀在表面上刻出一個個的 $1 \times 2\,cm$ 的長方形，讓它看起來像紅磚造的一樣。

2. 茶葉蓋的中央挖洞，使時鐘的控制鞏能伸出外面，表面敷 $5\,cm$ 厚的黏土。

3. 添加黏土，使時鐘的外觀呈鐘形。

4. 臉部完成後，插入衛生筷，待它乾燥。

5. 身體完成後，和頭部接合在一起，乘尚未乾燥之前，讓它坐在時鐘台上，整理一下，表現自然的動感。

6. 替它穿上襯裙，裙子的前擺捏出縐摺，穿上兩側的裙子。

7. 加上領子，用竹籤鉤勒出線條。

8. 手臂完成後，用接著劑黏在肩部。

9. 竹藍完成後，放在洋娃娃的手上，用竹籤鉤勒出藍子上的花紋，放進小花。

10. 黏上肩上的摺邊兒，和袖口。

11. 戴上短髮，用竹籤鉤勒出髮絲。

12. 妹妹的作法：一件裙子的上面，在加一件裙子。

13. 加上領子，穿上小外套，擊上蝴蝶結。

14. 手臂完成後，黏上去，外加袖子。

15. 戴上假髮，用竹籤鉤勒出髮絲。

16. 戴上帽簷，頭頂上貼一層薄薄的黏土。

17. 在洋娃娃的旁邊，用接著劑，將時鐘固定，黏上蝴蝶結和蝴蝶。

18. 著色，塗亮光劑，起動時鐘。

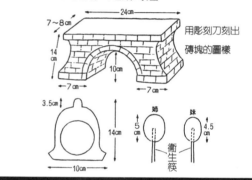

白色聖誕

第20頁

材料 黏土、素陶盤子、金粉、銀粉、銀色裝飾用布料。

製作方法

1. 薄黏土上面，依照實物大紙樣，分別剪下聖誕樹、房子、手套、襪子等，黏在盤子上。

2. 著色，撒上金粉、銀粉。

● 掛在聖誕樹上的錄音帶、蝴蝶結、手套等用美刀來做比較方便。

● 金粉、銀粉撒得太多反而會弄髒畫面，只要恰到好處就好。

● 在著色時，可以運用紙黏土本身白色的效果。

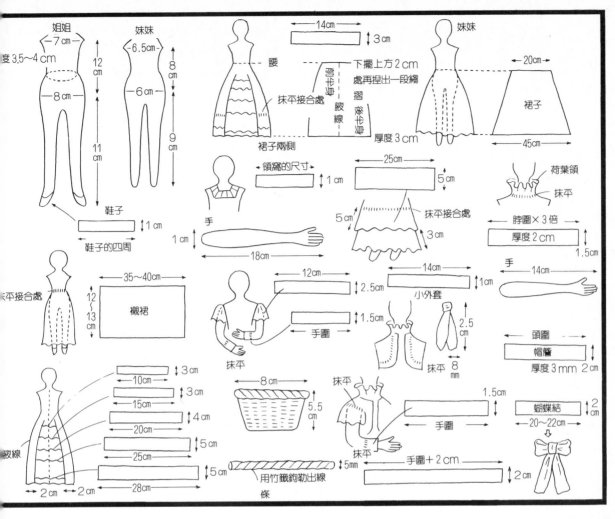

姐姐
←7cm→
寬度3.5～4cm
12cm
←8cm→
11cm
鞋子
鞋子的四周

妹妹
←6.5cm→
8cm
←6cm→
9cm

腰
抹平接合處
裙子兩側

←14cm→
↕3cm

下擺上方2cm
處再捏出一段縐
摺
抹平接合處
厚度3cm

妹妹
←20cm→
裙子
←45cm→

領窩的尺寸
↕1cm

←25cm→
5cm
抹平接合處
5cm
3cm

荷葉領
抹平

手
1cm
←18cm→

脖圍×3倍
厚度2cm
1.5cm

手
←14cm→

抹平接合處
←35～40cm→
12 13cm
襯裙

←12cm→
2.5cm
1.5cm
手圍
抹平

←14cm→
↕1cm
小外套
2.5cm
抹平 8mm

頭圍
帽簷
厚度3mm 2cm

腋線

↕3cm ←10cm→
↕3cm ←15cm→
↕4cm ←20cm→
↕5cm ←25cm→
↕5cm
←2cm→ ←2cm→ ←28cm→

←8cm→
5.5cm

用竹籤鉤出線
條

抹平
抹平
5mm

1.5cm
手圍
手圍+2cm
2cm

蝴蝶結
2cm
←20～22cm→

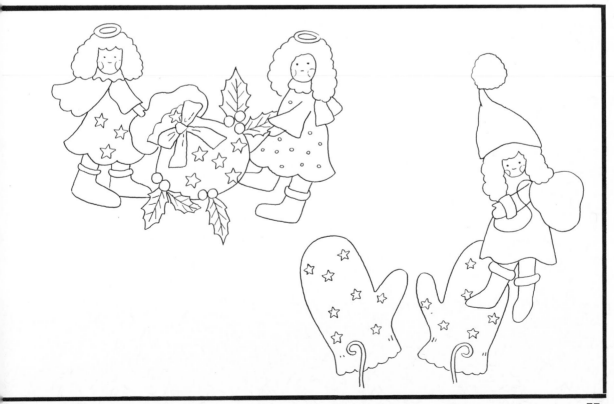

房子香煙盒

第22頁

材料 黏土、畫具、亮光劑、天鵝絨布。

製作方法

1. 延展黏土成 1 cm 的厚度，依下圖尺寸，截下底部平台。

2. 延展黏土成 5 mm 的厚度，依下圖尺寸，截下後待其乾燥，組合成下圖所示房屋的牆壁與屋頂。

3. 貼上屋瓦，單邊的窗戶，與煙囪。

4. 用彫刻刀彫出側面的磚牆模樣。

5. 屋頂四周用寬 1 cm，厚 2 mm 的黏土加邊兒。

6. 屋脊的作法如圖所示。

7. 屋內牆壁的作法如圖所示。

8. 用接著劑將房子固定在底部平台上，完成石頭、籬笆、花壇、樹木、門牌等摸型後黏上去。

9. 做娃娃車，用來放打火機等。

10. 家裡貼天鵝絨布，著色，塗亮光劑。

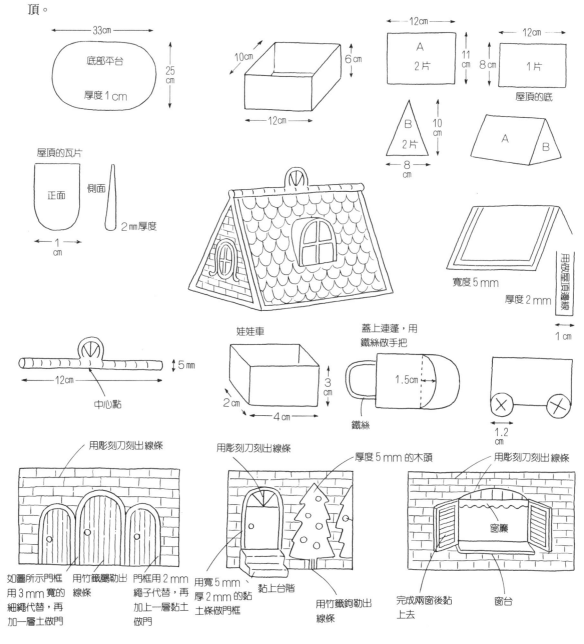

迷你房子

第22頁

材料　黏土、畫具、亮光劑。

製作料法

1. 延展黏土成 5 mm 的厚度，做成底部平台。
2. 底部平台乾燥後、做房子、花朵、柵欄、樹木等，平均的排列。
3. 著色，塗亮光劑。

底部平台，厚 5 mm
15cm
18cm
11

用接著劑黏上 3 mm 寬的繩子。

5 mm
1.5 cm
2 cm
1 cm
1 cm

2 mm
3 cm
1.5 cm

8 mm
2 cm

1.8cm
前後的牆
5 cm

1.5 cm
左右的牆
3.5 cm

左右的屋頂
厚度 3 mm

1 cm
5 mm

1.8 cm
前後的牆
1.5 cm
2 cm
4 cm

左右的牆
1.5 cm

左右的屋頂
2 cm
1.5 cm

7 cm

底部平台厚度 5 mm，形狀任選

1 cm
1.5 cm
煙囪

5 cm
4 cm
蘋果樹
加上紅色的果實與葉子
7 cm

用竹籤畫出樹葉繁茂的感覺
7 cm

屋頂 2 片
4 cm
6 cm

籬笆　每根籬笆 4～5 mm 粗

2.5cm
用鐵畫出線條，厚度 4 mm
5 cm

前後的牆
6 cm

左右的牆 2 片
2 cm
3 cm

79

花瓶

第24頁

材料 黏土、塑膠製花瓶、畫具、亮光劑。

製作方法

1. 塑膠花瓶外表敷一層薄薄的黏土。
2. 等黏土乾燥後，用砂紙將表面磨光滑。
3. 延展黏土成 3 mm 的厚度，截下圖案，逐一用接著劑貼上去。樹木的周邊用 2 mm 寬的細繩滾邊。用竹籤鉤勒出葉脈。
4. 著色、塗揮發性油漆。

● 按照紙型將小鳥、人截下來（用剪刀）。

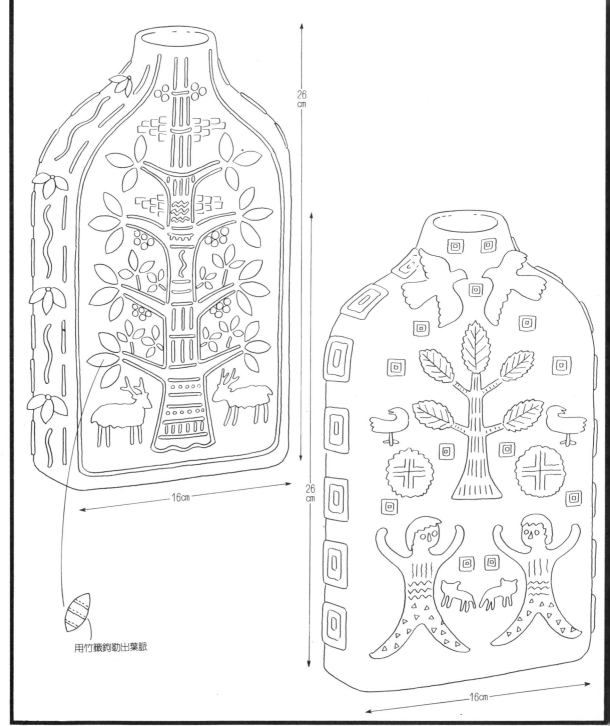

用竹籤鉤勒出葉脈

吊盤

第24頁

材料 黏土、麻繩、皮繩、盒子、畫具、亮光劑

製作方法

1. 盆子四周敷1cm厚的黏土，做成水壺型狀。
2. 半乾時插入30條5cm的皮繩，用接著劑加以固定。共15個位置。
3. 貼、繪出吊盆表面的花樣，為了表現出立體感，時鐘的部分黏土最厚，其它的部分應實際需要略薄。
4. 著色、塗亮光劑

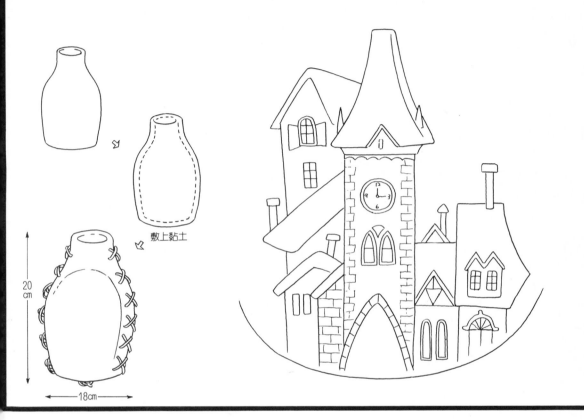

敷上黏土

20 cm

18cm

芳香劑容器

第25頁

材料 黏土、市售的芳香劑、畫具、亮光劑。

製作方法

1. 在市售芳香劑的表面上敷上3mm厚的黏土。
2. 做小花當裝飾
3. 著色、塗亮光劑。

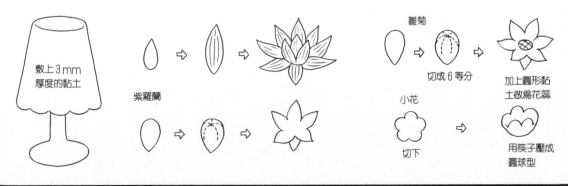

敷上3mm厚度的黏土

紫羅蘭

雛菊

切成6等分

加上圓形黏土做為花蕊

小花

切下

用筷子壓成圓球型

衛浴用品
衛生紙筒
第25頁

製作方法
1. 截下墊子、鑽洞、兩面同時敷上5mm厚的黏土,再鑽洞。用手指在正面輕按,印出花紋。
2. 用包裝紙緊緊地纏繞啤酒罐,以膠布固定,平滑地敷上1cm厚的黏土,用蕾絲輕輕地在上面壓出花紋。
3. 乾燥後,用接著劑牢牢地黏在底部平台上,用黏土補足空隙,抹平接合處。
4. 加上花做裝飾。
5. 著色,塗亮光劑。

材料 黏土、2ℓ生啤酒空罐頭、墊子、畫具、亮光劑。

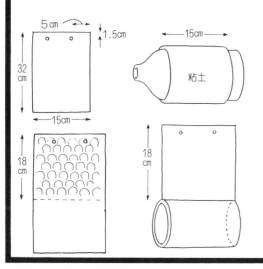

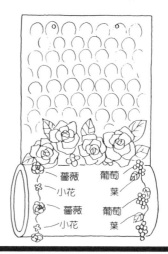

薔薇

花的大小

←2.5〜3.5cm→

小的薔薇……花瓣3片
大的薔薇……花瓣5〜6片
薔薇的作法參考見第73頁

毛巾架
第25頁

材料 黏土、毛巾架（市售）、畫具、亮光劑。
製作方法
1. 延展黏土成1cm的厚度,依照尺寸截下,毛巾架與磁磚貼合的部分,四個角修成圓形,正面用黏土補平。
2. 完成薔薇花與小花之後,貼上去。
3. 黏土延展成1〜2mm的厚度,用美工刀截下〝TOIQL ET〞的字樣,貼上去。
4. 著色,塗亮光劑!

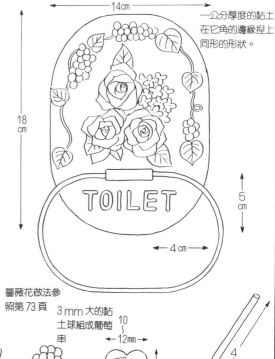

一公分厚度的黏土在它角的邊緣捏上同形的形狀。

薔薇花做法參照第73頁

3mm大的黏土球組成葡萄串

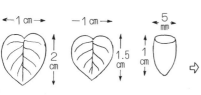

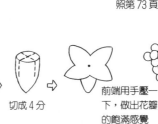

切成4分

前端用手壓一下,做出花瓣的飽滿感覺

梗

吊盆套

第27頁

製作方法
1. 距竹籃兩邊的中心點5cm處，分別穿過鐵絲2條，做爲吊架，剩下的鐵絲，在頂端綑成圓球狀。
2. 於內外兩側敷上黏土1cm厚，前後貼合。
3. 吊架頂端裏上黏土，做成5cm的圓球。
4. 竹籃四周，用接著劑黏上一條粗1cm左右的繩子。
5. 鉤勒出背景的線條，薔薇完成後，貼上去。
6. 著色，塗亮光劑。

材料 黏土、竹籃（直徑約20cm）、鐵絲（粗）1m、畫具、亮光劑。

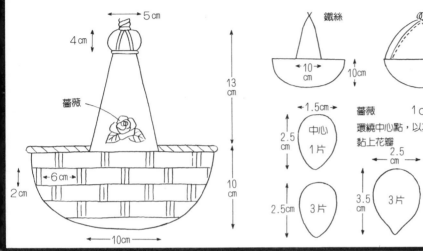

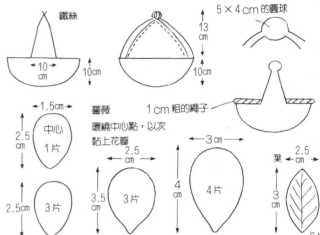

雞型花盆套

製作方法
1. 2個竹籃組合在一起，周圍敷上黏土。
2. 雞冠與喙用接著劑黏上去。
3. 裝上眼、頭、身體、組合3片鱗狀羽毛，用接著劑黏上去。
4. 每隔1cm畫上一條線，完成下圖中盆子的摸樣。
5. 著色，塗亮光劑。

材料 黏土、竹籃（直徑約20cm）2個、畫具、亮光劑。

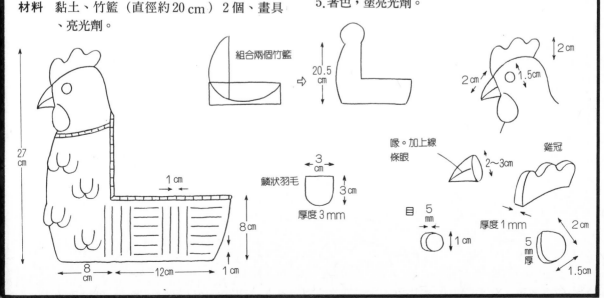

花盆套

第 26 頁

材料 黏土、花盆套（市售）、繪畫用具、亮光劑

製作方法
1. 花盆套四周敷上一層黏土。
2. 花盆套的上端與下端各分 10 等分，上端黏上半圓形黏土。
3. 延展黏土成 3 mm 的厚度，依紙樣切 F 斜線部分。每隔一個，用竹籤描繪出花紋。
4. 在剩下的部分上，貼上小花、薔薇、雛菊、水芋。
5. 着色、塗亮光劑。

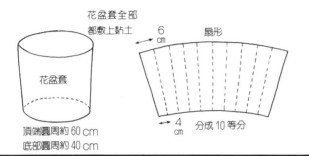

花盆套全部都敷上黏土

花盆套

頂端圓周約 60 cm
底部圓周約 40 cm

6 cm

扇形

4 cm 分成 10 等分

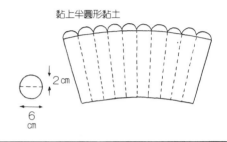

黏上半圓形黏土

2 cm

6 cm

浮彫

第 28 頁

材料 黏土、畫具、亮光劑、畫框（8 × 8 cm）
製作方法
1. 底部敷上 5 mm 厚的黏土
2. 貼上洋裝、鞋子、背包等。
3. 着色、塗亮光劑。

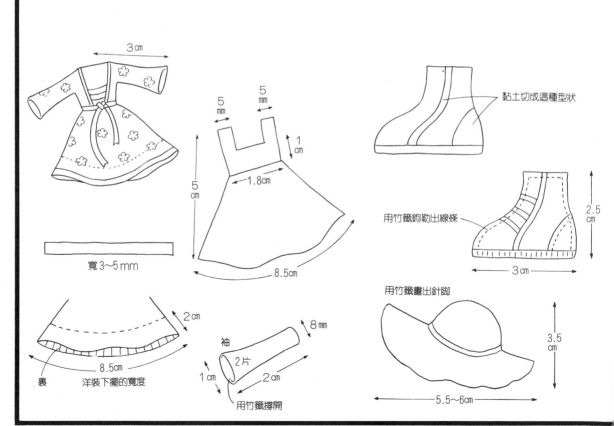

3 cm

寬 3～5 mm

5 mm 5 mm

1 cm

5 cm

1.8 cm

8.5 cm

黏土切成這種型狀

用竹籤鉤勒出線條

2.5 cm

3 cm

2 cm

8.5 cm

裏 洋裝下擺的寬度

袖 2 片

8 mm

1 cm 2 cm

用竹籤撐開

用竹籤畫出針腳

3.5 cm

5.5～6 cm

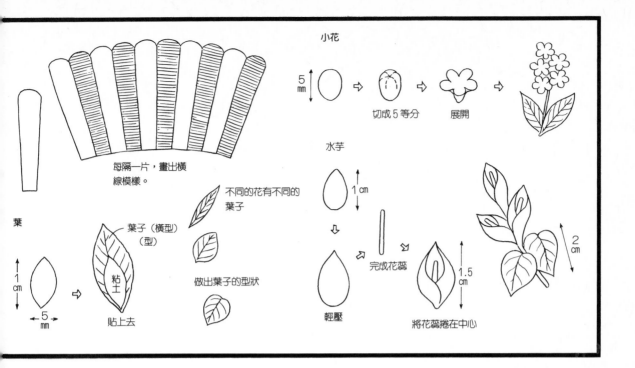

小花

5mm → 切成5等分 → 展開 →

葉

不同的花有不同的葉子

葉子（橫型）（型）

粘土

做出葉子的型狀

貼上去

水芋

1cm

完成花蕊

輕壓

將花蕊捲在中心

1.5cm

2cm

1cm ↕ ← 5mm →

每隔一片，畫出橫線模樣。

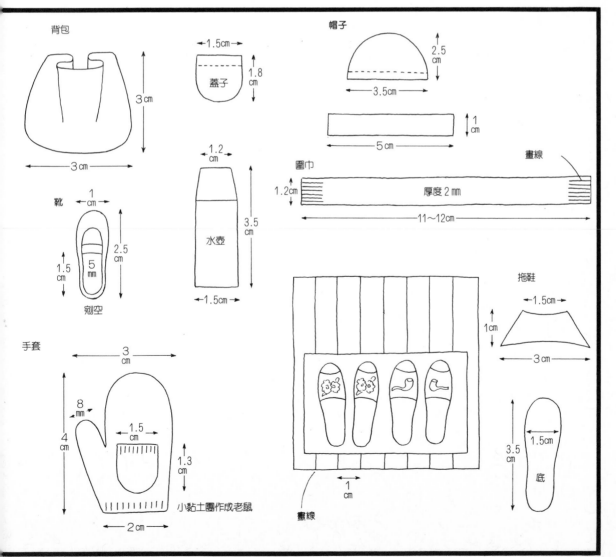

背包

3cm

3cm

蓋子

1.5cm

1.8cm

帽子

2.5cm

3.5cm

1cm

5cm

圍巾

1.2cm

厚度2mm

畫線

11～12cm

靴

1cm

2.5cm

1.5cm

5mm

剜空

水壺

1.2cm

3.5cm

1.5cm

拖鞋

1.5cm

1cm

3cm

手套

3cm

8mm

4cm

1.5cm

1.3cm

2cm

小黏土團作成老鼠

畫線

1cm

底

3.5cm

1.5cm

小女的夢

第 30 頁

製作方法

1. 將粘土打薄至 3 mm 厚，然後貼合在木製台板的表面。
2. 取二條直徑 7 mm、長 75 cm的帶狀粘土編絞起來，圍繞在木製台板的周圍。
3. 依圖片的指示製作娃娃，貼合在木製台板上。
4. 著色，表面在塗上一層亮光漆。

材料 粘土、木製台板（直徑 24 cm）、著色用具、亮光漆。

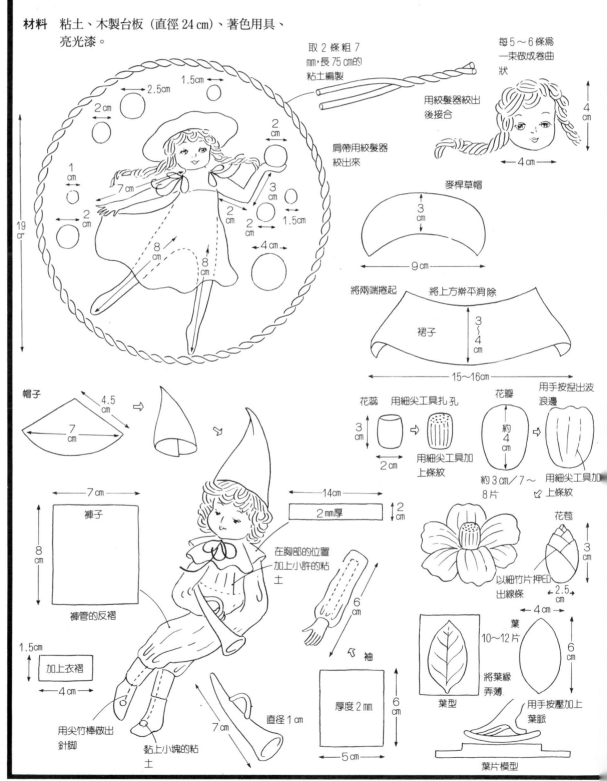

取 2 條粗 7 mm，長 75 cm的粘土編製

每 5～6 條爲一束做成卷曲狀

用絞髮器絞出後接合

肩帶用絞髮器絞出來

麥桿草帽

將兩端捲起　將上方擀平消除

裙子

15～16cm

花蕊　用細尖工具扎孔　花瓣　用手按捏出波浪邊

用細尖工具加上條紋

約 3cm／7～8 片

用細尖工具加上條紋

花苞

以細竹片押印出線條

葉 10～12 片

葉型

將葉緣弄薄

用手按壓加上葉脈

葉片模型

帽子

褲子

褲管的反褶

加上衣褶

袖

厚度 2 mm

2mm厚

在胸部的位置加上小許的粘土

用尖竹棒做出針腳

黏上小塊的粘土

直徑 1 cm

魚的浮雕

第31頁

製作方法

1. 將粘土打薄至 5 mm 厚，用接著劑接合在浮雕磚上。
2. 套上邊框，用接著劑予以固定。
3. 在上面打草稿，製作畫面均衡的構圖式樣。
4. 用粘土製作各種各式的魚群，並且依下列圖示之指示放置接合於適當的位置。
5. 著色，待完全乾燥後表面再塗上一層亮光漆。

材料 粘土、浮雕磚(15×15 cm)、著色用具、亮光漆、邊框。

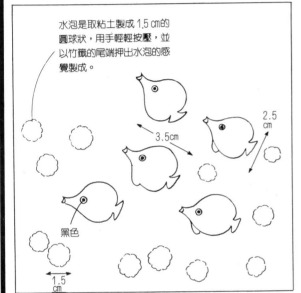

水泡是取粘土製成 1.5 cm 的圓球狀，用手輕輕按壓，並以竹籤的尾端押出水泡的感覺製成。

3.5cm

2.5 cm

黑色

1.5 cm

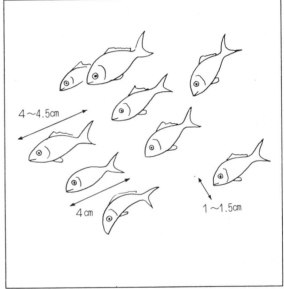

4～4.5cm

4 cm

1～1.5cm

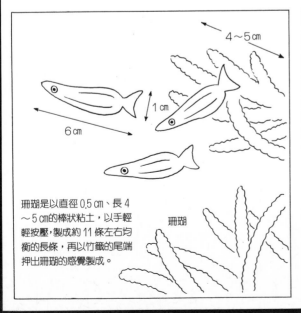

4～5 cm

1 cm

6 cm

珊瑚是以直徑 0.5 cm、長 4～5 cm 的棒狀粘土，以手輕輕按壓，製成約 11 條左右均衡的長條，再以竹籤的尾端押出珊瑚的感覺製成。

珊瑚

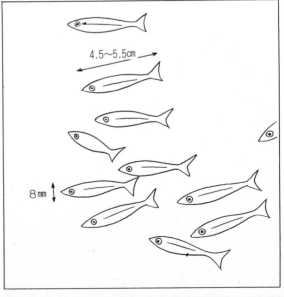

4.5～5.5cm

8 mm

童話浮雕

第32～41頁

材料 粘土、底板、著色用具、亮光漆。
（包括粘土用竹片組、擀麵棍、塑膠墊板、葉片模型、綿線針、絞髮器等）

製作方法

1. 將底板上水打溼，全部抹上一層均勻的粘土。
- 塑膠板、陶磁板的底板需加上5mm厚的粘土。
- 木製的底板則需加上15mm厚的粘土。
2. 在塑膠製底板尚未乾燥之時，便要在上面壓印出邊框的形狀，加上邊框的溝紋。這樣子做出來的邊框會很整齊而且加工起來也很漂亮。
3. 將尺寸與實物相同的圖案放在板子上，用綿針輕輕地描繪整體的草稿。如果底板是在乾燥的狀態下，則可以用鉛筆來打草稿、設計圖案。
4. 在上面配合圖案的形狀，以厚3mm的粘土重置接合上去。
5. 背景的部分，可以用各式各樣的花紋，在構圖上感覺空白的地方，以竹片在底板上直接描繪、刻劃條紋、或以粘土添加繪畫等技巧，使整體的感覺趨向均衡。
- 為了避免圖案太過雜亂無章，事先必須用心予以編排，以期使作品變得更為美觀。
6. 著色必須等到底板完全乾燥才能進行。

- 必須薄薄地予以上色。
- 由於色彩有時會與其他色彩混合，所以為了表現出色彩的透明感，需儘可能的與白色混合。也可以用水來替代白色使色彩變淡。
- 畫具著是混合了太多的顏色，色彩便會變得髒髒的。在調色的時候需要了解到陰沉的色彩和髒髒的顏色是有所不同的。特別要注意的是在混合四種以上顏色的時候。
- 著色的時候要先從面積大的地方開始塗，如此便可以掌握整聽色彩的感覺。最後再塗上重點部分的顏色，這樣子便可以簡易的整理色彩的次序。
- 在臉、手、足、白色衣服……等地方，可以不塗任何的顏色。只要在白色的粘土上亮光漆，顏色就十分漂亮了。若是要塗上顏色，可以用白色混合少許柑黃色來上色。不過如果肌膚色太過明顯，會讓作品變得有點做作，因此需要多加注意。
- 腮紅可以用淺淺的粉紅、橘色、亮棕色來輕輕描繪。眼睛雖說依作品不同而有變化，不過若是塗成全黑，不免會太醒目了一點，所以利用灰棕色或藍灰色等來描繪可以使底板的整體搭配不致混亂。同樣的，嘴唇可以用比腮紅稍深的顏色來描繪。
- 著色之後須等到乾燥之後才塗上亮光漆。這是因為考慮到剛著色未乾時予以加工可能會使顏色不均勻，而乾燥之後顏料變薄之後再塗可以保持色彩的完整。
7. 著好色之後待完全乾燥之後塗上亮光漆。約塗上3遍就可以呈現出漂亮的色彩。

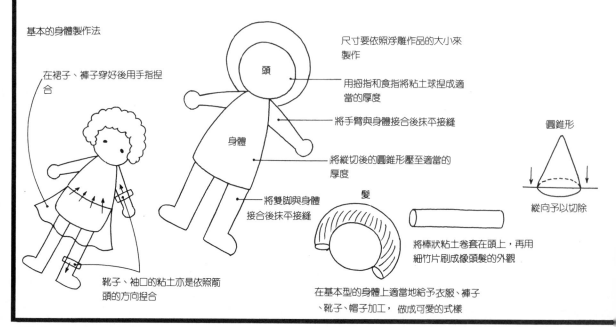

基本的身體製作法

在裙子、褲子穿好後用手指捏合

頭

身體

尺寸要依照浮雕作品的大小來製作

用拇指和食指將粘土球捏成適當的厚度

將手臂與身體接合後抹平接縫

將縱切後的圓錐形壓至適當的厚度

將雙腳與身體接合後抹平接縫

圓錐形

縱向予以切除

髮

將棒狀粘土卷套在頭上，再用細竹片刷成像頭髮的外觀

靴子、袖口的粘土亦是依照箭頭的方向捏合

在基本型的身體上適當地給予衣服、褲子、靴子、帽子加工，做成可愛的式樣

● 趁著浮雕尚未乾燥時,可以
　將紗布的紋路壓印在背景的
　下半部。
● 將樹木貼合後以粘土用竹片
　加上凹凸的紋路。

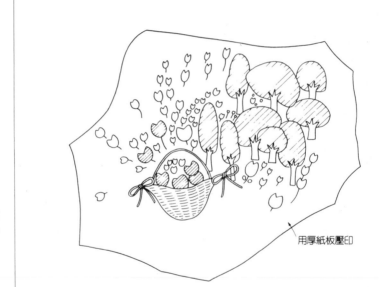

用厚紙板壓印

● 用厚紙板做出實際尺寸的紙
　型,放置在構圖時設計好的
　位置上,上面蓋上一層紗布
　後以擀麵棍來回壓印。在確
　定紗布的紋路已經印出來
　後,拿掉厚紙板。
● 在正中央貼上花籃、樹木和
　花。較小的花則在著色時描
　繪出來。

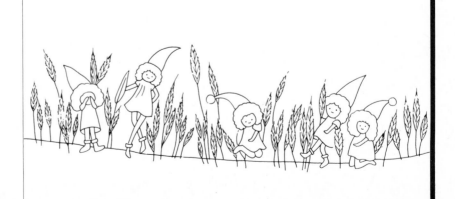

● 原野(畫面的下半部分)要
　用紗布壓印出網眼。
● 一面參照構圖一面將麥穗均
　衡地分布。

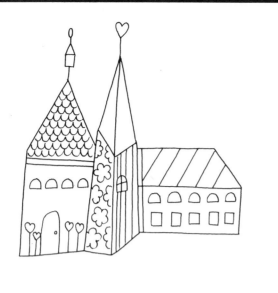

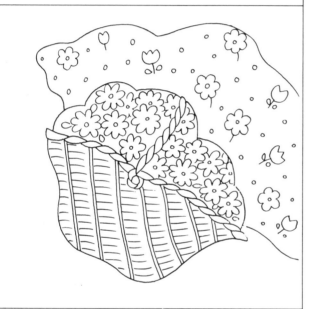

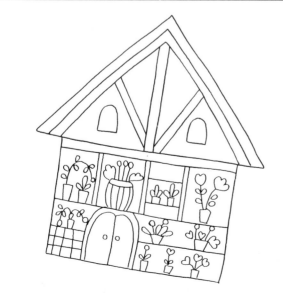

製作方法

1. 用厚紙板描繪出實際尺寸的圖案做成紙型。
2. 將粘土打薄至 3～4 mm厚，依厚紙製的紙型形狀切割粘土。
3. 將粘土成品貼合在浮雕上。
4. 完全乾燥之後，以 HB 鉛筆描繪最細的線條和花紋。

紙型

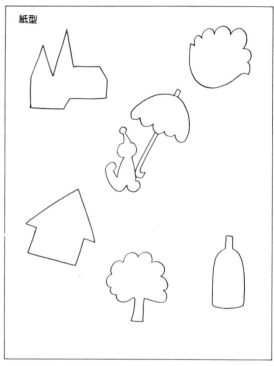

用細竹片加上條紋做成籃子的模樣。也要加上提籃子的手

（實際尺寸圖）

用粘土製作小女孩的袖子、手、以及頭髮

貼上一些櫻桃,再用鉛筆描繪出枝梗

著色之前先以遮蓋液來繪出斜線部份裏面的水珠和蝴蝶結

。待完全乾燥後係進行上色。等到顏色完全乾燥後,用指甲將遮蓋液皮膚剝除,如此一來這個部分就變成無色的了。如果沒有遮蓋液的話,也可以先塗上顏色,之後再繪出水珠和蝴蝶結。

在瓶子上貼上蝴蝶結。

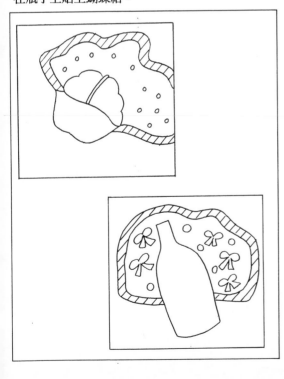

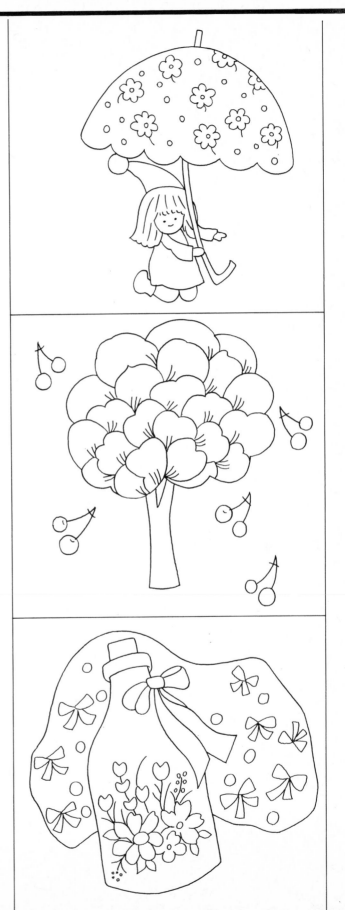

（實際尺寸圖）

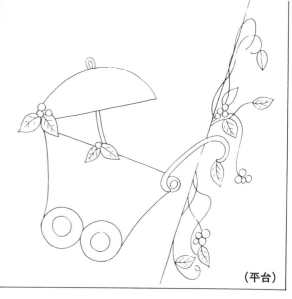

（平台）

左上……將臉部草稿線外側的黏土沿著線邊予以削除。用針或筆來描繪花朵、蝴蝶結、以及背景部分的花朵和葉子的黏土。

右上……在將浮雕畫的黏土貼好之後，於藤蔓右側的地方製作2mm厚的平台並接合上去。然後沿著高低的分界將藤蔓橫向搭在娃娃車上。

左……先製作出臉孔，接著依草圖的順序，依序製作洋裝和手部。做出花朵後貼合上去，並將圖中的少女做成融合在背景中的樣子。頭髮部分也可以使用絞器來製作

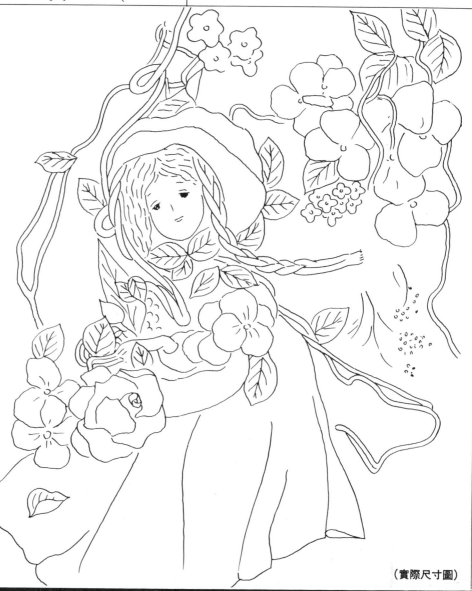

（實際尺寸圖）

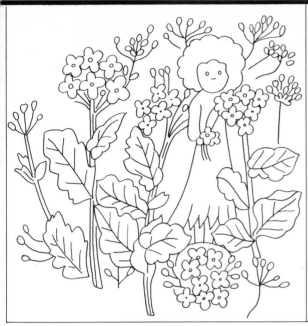

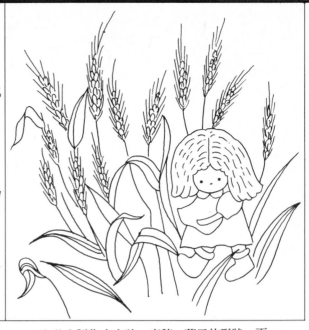

用黏土切割出三束的蔬菜花朵以及少女的形
狀後貼合上去。葉子要加上葉脈，背景部分
花朵的花苞要用針來描繪出草稿的風格。

取黏土製作小女孩、麥穗、葉子的形狀。再
由針來描繪出麥子的莖和穗上的鬚。

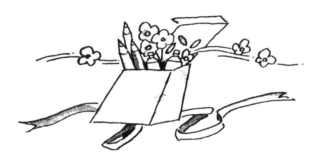

以黏土製作少女與大波斯菊。再用針公描繪
部分的葉子。

取黏土製作少女、花朵、葉子。在背景部分
用針描繪葉子，以增加葉子的數量。

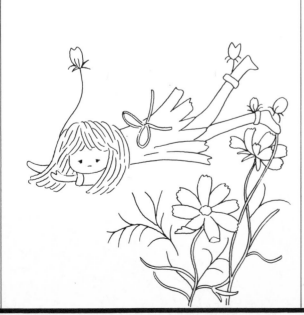

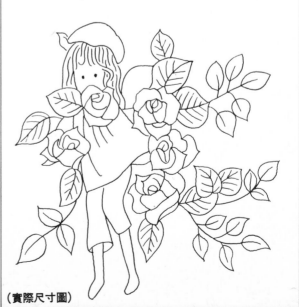

(實際尺寸圖)

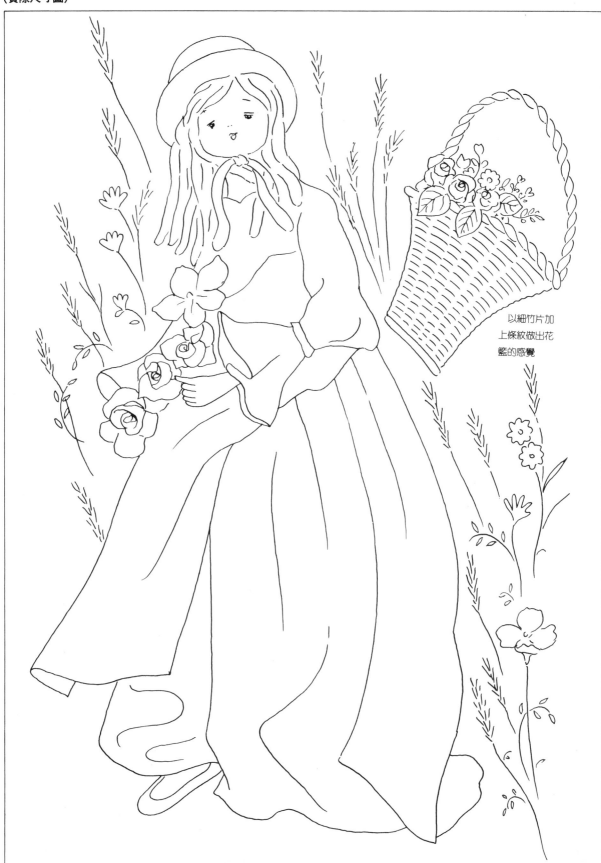

以細竹片加
上條紋做出花
籃的感覺

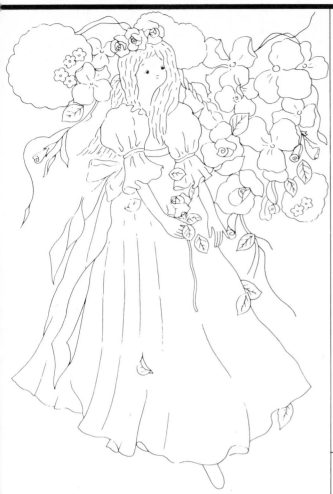

依照草稿所繪的位置貼上臉孔和腳。穿上
洋裝。依自己的喜好加上細緻的衣褶,並
弄得稍稍亂一點。依手、袖子、頭髮的順
序依序接合上去。製作花朵的時候要將少
女做成好像融合在背景之中的樣子,淡淡
地予以上色。

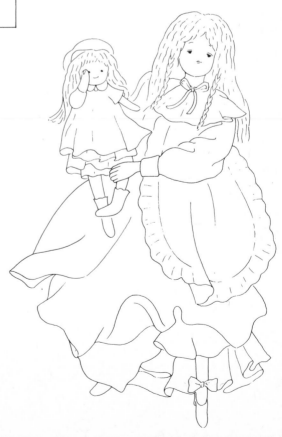

以黏土製作少女,洋娃娃則參考第88頁
基本身做法來製作。

將臉孔及腳貼合,再依洋裝、圍裙、手、
袖子、頭髮、帽子的順序黏上去。在背景
貼上籃子。背景中的花朵在著色時要輕輕
地用筆描繪。

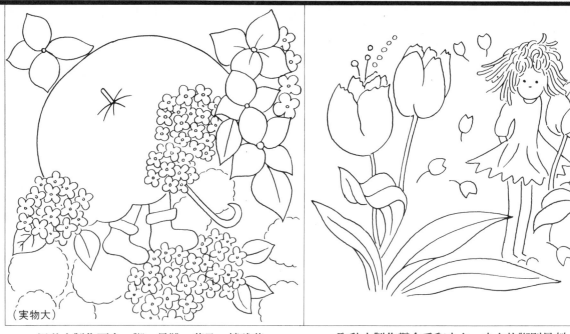

（実物大）

用黏土製作雨傘、腳、長靴、花朵、繡球花的做法則是先用黏土揉成球狀貼上去，再用針描繪出許多小花即可。

取黏土製作鬱金香和少女，少女的腳則是刻畫在浮雕板上，再包除旁邊不需要的部分即可留下腳的形狀。背景是以針描繪出小花和花粉的模樣。

先取黏土貼在嬰兒車的部分，再貼上花和葉子。最後將黏土製作的藤蔓和背景部分德針描繪的藤蔓混合在一起。

用黏土來製作少女、香菫、葉子、花莖。香菫的花莖要用絞髮器（使用最小一號孔的接頭）來做。背景再用針多描繪2～3片葉子

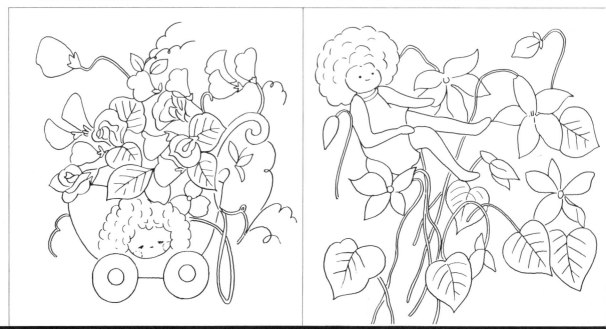

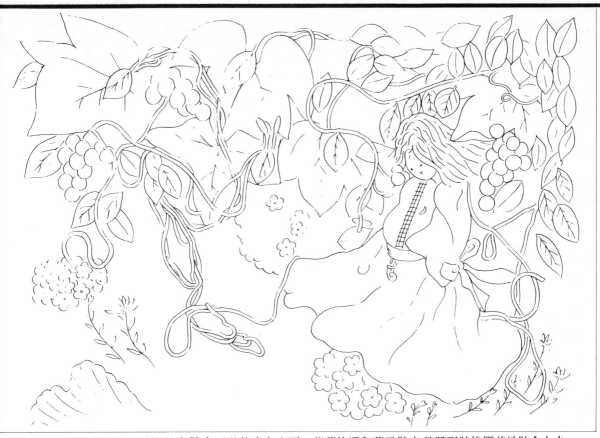

▲貼上少女，再用2mm厚的黏土做出洋裝後穿在上面。藤蔓的遇和葉子做出 整體形狀後優美地貼合上去。

▼依照小男孩、嬰兒車、樹木的順序予以 貼合。樹葉則要均勻地散步在各處。

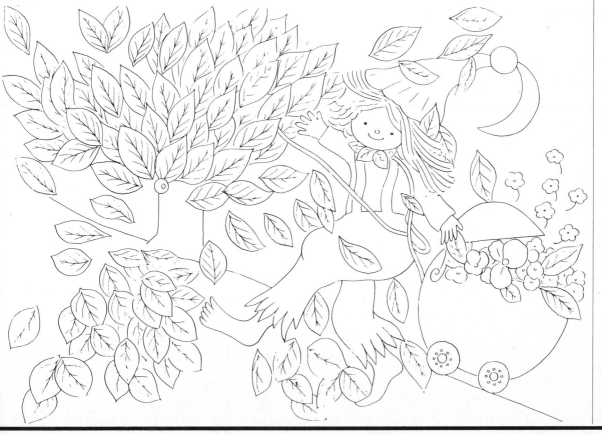

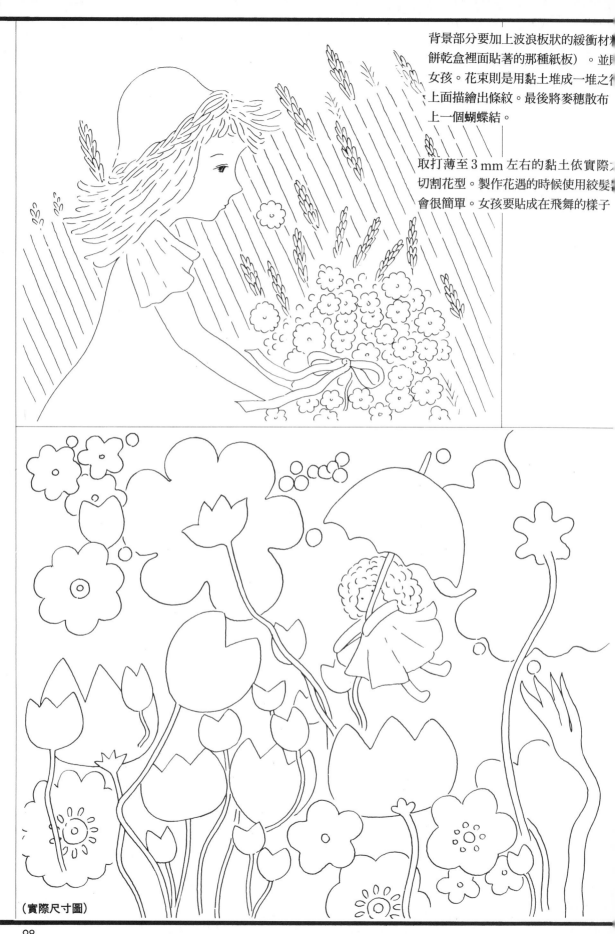

背景部分要加上波浪板狀的緩衝材料
餅乾盒裡面貼著的那種紙板）。並用
女孩。花束則是用黏土堆成一堆之後
上面描繪出條紋。最後將麥穗散布
上一個蝴蝶結。

取打薄至 3 mm 左右的黏土依實際
切割花型。製作花遇的時候使用絞髮
會很簡單。女孩要貼成在飛舞的樣子

（實際尺寸圖）

在經貼好黏土的浮雕板上再重覆貼上一
原野部分的黏土。再依照椅子、少女、
木的順序予以貼合上去。最後用小竹片
樹上加壓出許許多多的凹凸紋路。

照臉孔、手、袖口、頭髮的順序貼合上
蝴蝶要做出好像融合在背景裡面的樣

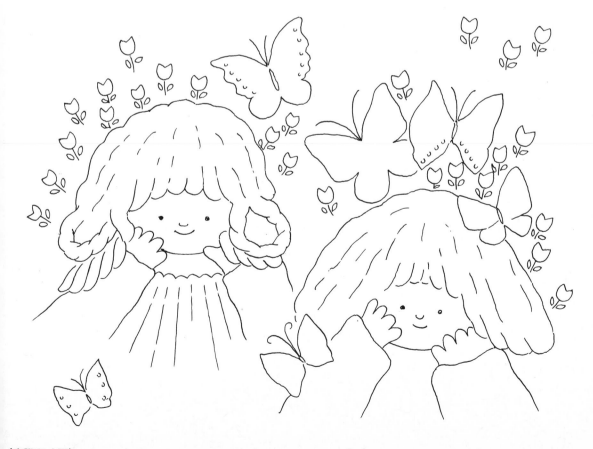

(實際尺寸圖)

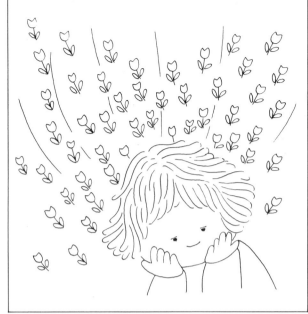

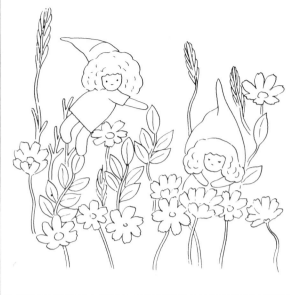

先依照圖案的樣子製作臉孔和手，再貼上頭髮和袖口。背景則用針和筆描繪小花。

（成品大小為 10 × 10 cm，以下二張亦同）

於浮雕板上貼好黏土之後，在尚未乾透的時候，取毛巾覆在上面加力按壓。再依序貼上小孩、花朵、葉子和花莖。

將臉孔草稿線外側部分的黏土沿著線予以削去。在頭髮、領子、樹木的地方堆上黏土，再用小片繪出紋路。

用葉片模型製作葉子。將少女和葉子、葉莖均衡地黏貼上去，再以細竹片描繪出星星、月亮和小花等。 （成品大小為 15 × 15 cm

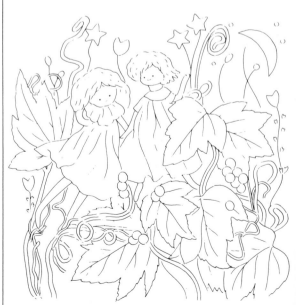

溫馨的浮雕

第 42~43 頁

材料 黏土、底板、著色用具、亮光漆。
製作方法
1. 在台板上薄薄地抹上一層黏土。
2. 描繪出簡單的構圖。
3. 在上面貼合黏土。
4. 著色之後塗上亮光漆。

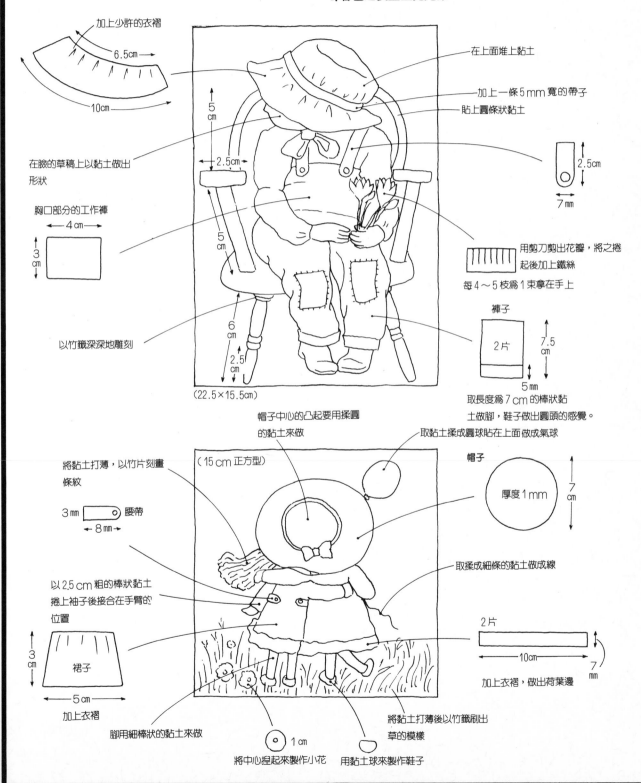

加上少許的衣褶

6.5cm

10cm

在上面堆上黏土

加上一條5mm寬的帶子

貼上圓條狀黏土

2.5cm

7mm

在臉的草稿上以黏土做出形狀

胸口部分的工作褲

4cm

3cm

5cm

2.5cm

5cm

6cm

2.5cm

(22.5×15.5cm)

以竹籤深深地雕刻

用剪刀剪出花瓣,將之捲起後加上鐵絲

每4~5枝爲1束拿在手上

褲子

2片

7.5cm

5mm

取長度爲7cm的棒狀黏土做腳,鞋子做出圓頭的感覺。

帽子中心的凸起要用揉圓的黏土來做

取黏土揉成圓球貼在上面做成氣球

將黏土打薄,以竹片刻畫條紋

(15cm正方型)

帽子

厚度1mm

7cm

3mm 腰帶

8mm

以2.5cm粗的棒狀黏土捲上袖子後接合在手臂的位置

取揉成細條的黏土做成線

2片

10cm

7mm

3cm

裙子

5cm

加上衣褶

加上衣褶,做出荷葉邊

腳用細棒狀的黏土來做

1cm

將中心捏起來製作小花

用黏土球來製作鞋子

將黏土打薄後以竹籤刷出草的模樣

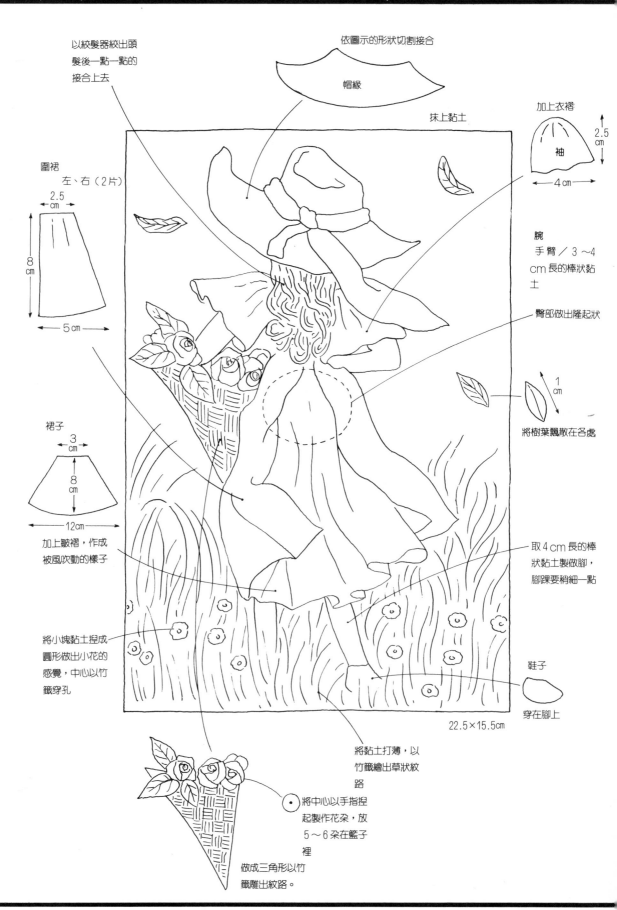

以絞髮器絞出頭
髮後一點一點的
接合上去

依圖示的形狀切割接合

帽緣

抹上黏土

加上衣褶

2.5
cm

袖

4 cm

圍裙

左、右（2片）

2.5
cm

8
cm

5 cm

腕

手臂／3～4
cm 長的棒狀黏
土

臀部做出隆起狀

裙子

3
cm

8
cm

12cm

加上皺褶，作成
被風吹動的樣子

1
cm

將樹葉飄散在各處

取 4 cm 長的棒
狀黏土製做腳，
腳踝要稍細一點

將小塊黏土捏成
圓形做出小花的
感覺，中心以竹
籤穿孔

鞋子

穿在腳上

22.5×15.5cm

將黏土打薄，以
竹籤繪出草狀紋
路

將中心以手指捏
起製作花朵，放
5～6 朵在籃子
裡

做成三角形以竹
籤雕出紋路。

102

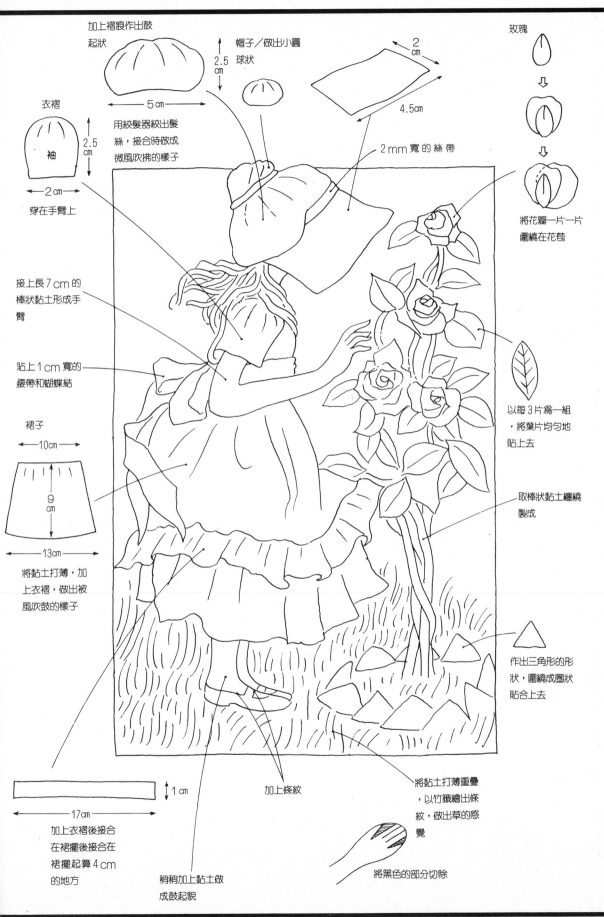

加上褶痕作出鼓
起狀

帽子／做出小圓
球狀

2.5
cm

2
cm

4.5cm

2mm 寬的絲帶

玫瑰

將花瓣一片一片
圍繞在花苞

衣褶

5cm

2.5
cm

袖

用絞髮器絞出髮
絲，接合時做成
微風吹拂的樣子

2cm

穿在手臂上

接上長7cm的
棒狀黏土形成手
臂

貼上1cm寬的
腰帶和蝴蝶結

裙子

10cm

9
cm

13cm

將黏土打薄，加
上衣褶，做出被
風吹鼓的樣子

以每3片為一組
，將葉片均勻地
貼上去

取棒狀黏土纏繞
製成

作出三角形的形
狀，圍繞成圈狀
貼合上去

1cm

17cm

加上衣褶後接合
在裙擺後接合在
裙擺起算4cm
的地方

稍稍加上黏土做
成鼓起貌

加上條紋

將黏土打薄重疊
，以竹籤繪出條
紋，做出草的感
覺

將黑色的部分切除

103

拘謹的浮雕

第 44 頁

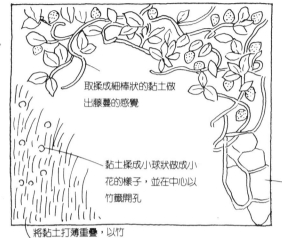

取揉成細棒狀的黏土做
出藤蔓的感覺

黏土揉成小球狀做成小
花的樣子,並在中心以
竹籤開孔

將黏土製成石頭的形狀

將黏土打薄重疊,以竹
籤自然地繪出花紋,做
出草的感覺

葉 ↕8㎜ 製作 100 張後沿著藤蔓
接合上去

野草莓 製使 20 個,均衡地予
以接合
⁙4㎜
以竹籤打出小孔

依照預先的設計貼上臉
孔、手足,將洋裝加上
條紋作出漂亮的樣子

以打薄的黏土製全裙子
和圍裙

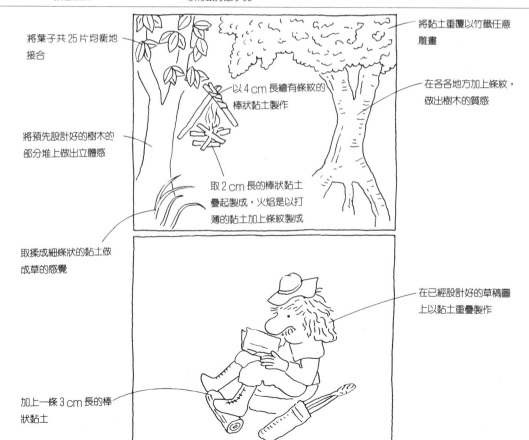

將葉子共 25 片均衡地
接合

以 4 cm 長繪有條紋的
棒狀黏土製作

將預先設計好的樹木的
部分堆上做出立體感

取 2 cm 長的棒狀黏土
疊起製成,火焰是以打
薄的黏土加上條紋製成

取揉成細條狀的黏土做
成草的感覺

將黏土重覆以竹籤任意
雕畫

在各各地方加上條紋,
做出樹木的質感

在已經設計好的草稿圖
上以黏土重疊製作

加上一條 3 cm 長的棒
狀黏土

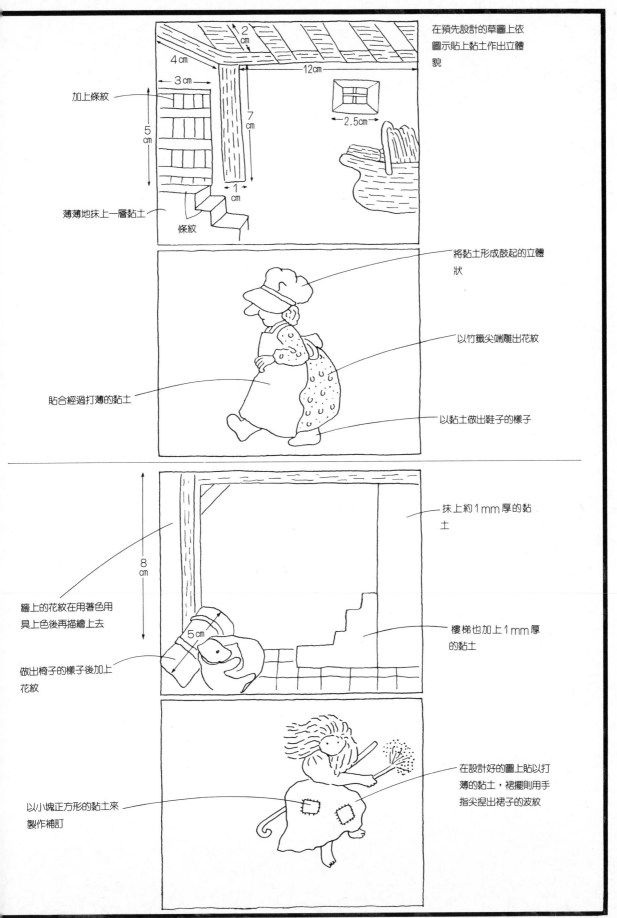

在預先設計的草圖上依圖示貼上黏土作出立體貌

2 cm

4 cm

3 cm

12cm

加上條紋

5 cm

7 cm

2.5cm

薄薄地抹上一層黏土

1 cm

條紋

將黏土形成鼓起的立體狀

以竹籤尖端雕出花紋

貼合經過打薄的黏土

以黏土做出鞋子的樣子

抹上約1mm厚的黏土

8 cm

牆上的花紋在用著色用具上著色後再描繪上去

5 cm

樓梯也加上1mm厚的黏土

做出椅子的樣子後加上花紋

以小塊正方形的黏土來製作補訂

在設計好的圖上貼以打薄的黏土，裙擺則用手指尖捏出裙子的波紋

手編毛衣

第45頁

材料：黏土、浮雕磚（15 cm 正方形）、底板（能配合浮雕磚者）、22 號鐵絲、著色用具、亮光漆。

製作方法

1. 用接著劑給浮雕磚貼上邊框，並鋪上打薄了的黏土（較邊框的外緣稍低 2～3 cm）。
2. 在上面依照構圖所示貼上黏土。
3. 著色，並塗上亮光漆。

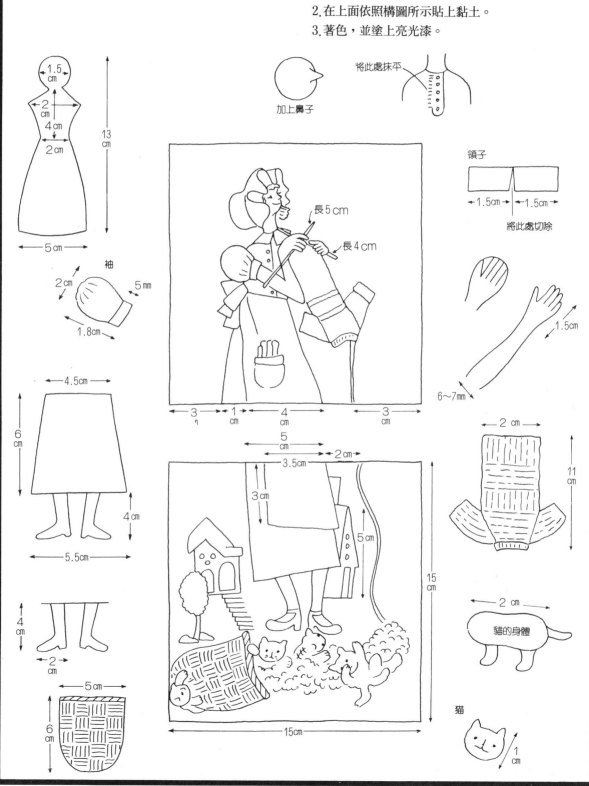

1.5 cm

2 cm
4 cm
2 cm

13 cm

5 cm

袖

2 cm
5 mm
1.8 cm

4.5cm
6 cm
4 cm
5.5cm

4 cm
2 cm

5 cm
6 cm

加上鼻子

將此處抹平

領子
1.5 cm　1.5 cm
將此處切除

長 5 cm
長 4 cm

3 cm
1 cm
4 cm
3 cm

5 cm
3.5cm
2 cm
3 cm
5 cm

15 cm

15cm

1.5 cm
6～7mm

2 cm
11 cm

2 cm
貓的身體

貓
1 cm

仙女浮雕

第46～47頁

材料：黏土、木製台板、手工藝用畫板、著色用具
、亮光漆。

製作方法

1. 依照圖示尺寸將台板予以加工，開孔作爲掛繩穿
 過之用。
2. 將黏土打薄後貼在台板上。
3. 依構圖指示的形狀貼合黏土。
4. 著色、再塗上亮光漆。

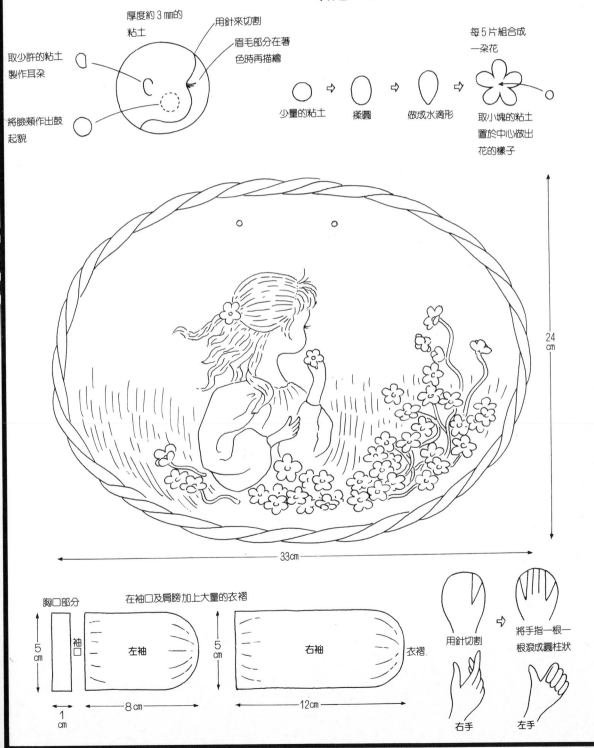

取少許的粘土
製作耳朵

厚度約3mm的
粘土

用針來切割

眉毛部分在著
色時再描繪

將臉頰作出鼓
起貌

少量的粘土

揉圓

做成水滴形

每5片組合成
一朵花

取小塊的粘土
置於中心做出
花的樣子

24cm

33cm

胸口部分

在袖口及肩膀加上大量的衣褶

5cm

袖口

左袖

5cm

右袖

衣褶

1cm

8cm

12cm

用針切割

將手指一根一
根滾成圓柱狀

右手

左手

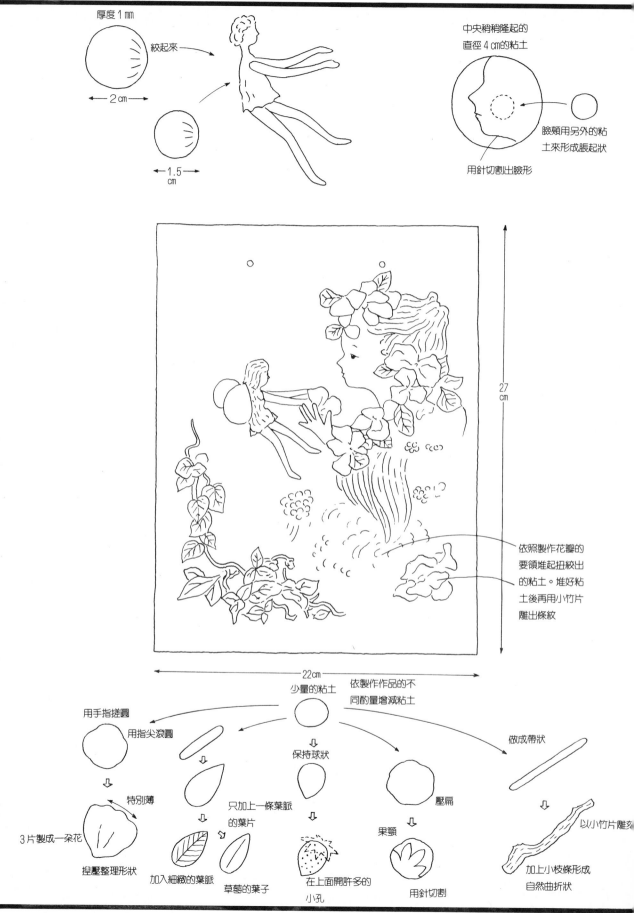

厚度1mm

絞起來

2cm

1.5cm

中央稍稍隆起的
直徑4cm的粘土

臉頰用另外的粘
土來形成脹起狀

用針切割出臉形

27cm

依照製作花瓣的
要領堆起扭絞出
的粘土。堆好粘
土後再用小竹片
雕出條紋

22cm

少量的粘土

依製作作品的不
同酌量增減粘土

用手指搓圓

用指尖滾圓

保持球狀

做成帶狀

特別薄

只加上一條葉脈
的葉片

壓扁

以小竹片雕玄

3片製成一朵花

捏壓整理形狀

加入細緻的葉脈

草莓的葉子

在上面開許多的
小孔

果顎

用針切割

加上小枝條形成
自然曲折狀

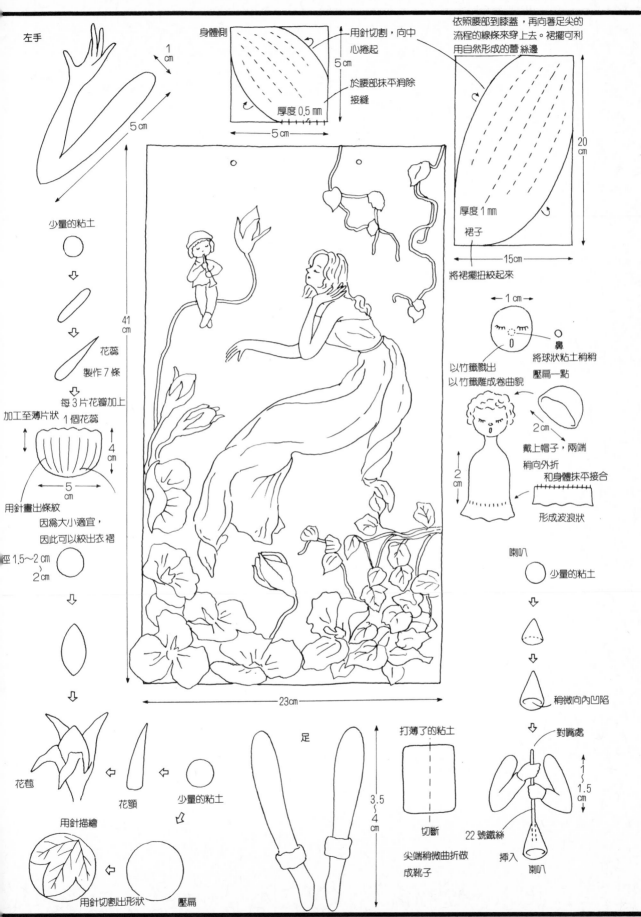

左手

1 cm

5 cm

少量的粘土

花蕊 製作 7 條

每 3 片花瓣加上 1 個花蕊

加工至薄片狀

5 cm

4 cm

用針畫出條紋

因為大小適宜，因此可以絞出衣褶

座 1.5~2 cm

2 cm

41 cm

身體側

用針切割，向中心捲起

5 cm

於腰部抹平消除接縫

厚度 0.5 mm

5 cm

依照腰部到膝蓋，再向著足尖的流程的線條來穿上去。裙襬可利用自然形成的蕾絲邊

20 cm

厚度 1 mm

裙子

15cm

將裙襬扭絞起來

1 cm

鼻 將球狀粘土稍稍壓扁一點

以竹籤戳出 以竹籤雕成卷曲貌

2 cm

戴上帽子，兩端稍向外折 和身體抹平接合

2 cm

形成波浪狀

喇叭

少量的粘土

稍微向內凹陷

對嘴處

1.5 cm

22 號鐵絲

插入

喇叭

23cm

花苞

花顎

少量的粘土

用針描繪

用針切割出形狀

壓扁

足

3.5~4 cm

打薄了的粘土

切斷

尖端稍微曲折做成靴子

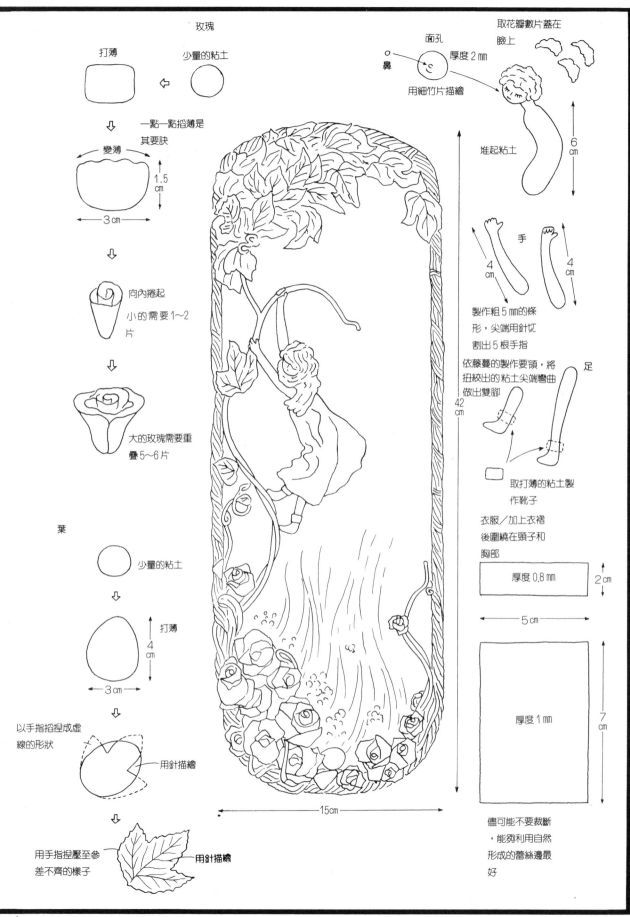

玫瑰

打薄　　　　少量的粘土

一點一點揊薄是
其要訣

變薄　　　　　1.5
　　　　　　　　cm
←3cm→

向內捲起
小的需要1～2
片

大的玫瑰需要重
疊5～6片

葉

少量的粘土

打薄
4
cm
←3cm→

以手指揊捏成虛
線的形狀

用針描繪

用手指捏壓至參
差不齊的樣子

用針描繪

面孔
鼻　　　　厚度2mm
用細竹片描繪

取花瓣數片蓋在
臉上

堆起粘土

6
cm

手
4　　　　4
cm　　　cm

製作粗5mm的條
形，尖端用針刃
割出5根手指

依藤蔓的製作要領，將
扭絞出的粘土尖端彎曲
做出雙腳

足

取打薄的粘土製
作靴子

衣服／加上衣褶
後圍繞在頸子和
胸部

厚度0.8mm　　2
　　　　　　　cm

←5cm→

厚度1mm　　　7
　　　　　　　cm

儘可能不要裁斷
，能夠利用自然
形成的蕾絲邊最
好

42
cm

←15cm→

鏡子、葡萄、童話

第48頁

製作方法

1. 將板子接合在鏡子下方，均勻地舖上一層粘土。稍舖得厚一點，然後用竹片和指尖壓出凹凸不平的樣子。
2. 製作樹木，接合在鏡台上。
3. 製作小孩。
4. 作一個籃子，裡面放入葡萄。
5. 儘可能地給葡萄、小孩、籃子、地台（樹木）等上色，乾後再塗上亮光漆。
6. 做好之後組合起來，用接着劑黏合在鏡子上。

● 若是製作時漆液漁落在鏡面上時，要立刻將漆抹乾淨。

材料 粘土、鐵絲（30號20條、22號5條、手工藝用3條）、窗戶型鏡子（35×65㎝）、板材（5×30㎝）、著色用具、亮光漆。

葡萄

製作許多直徑3～4㎜的粘土球並待其乾燥

用剛才作好的小粘土球貼在柔軟的粘土塊上。要一面加少許的水一面牢牢地固定好

插入5㎝長的30號鐵絲。／這樣的東西做大約40～50個，經過3～4天的乾燥／取一根鐵絲接合上3～4個。總共做出4～5組。着色方面則要事先就上好色。

30號鐵絲

少量的粘土

壓扁

用針切割

將尖端製成螺旋狀

加上葡萄葉

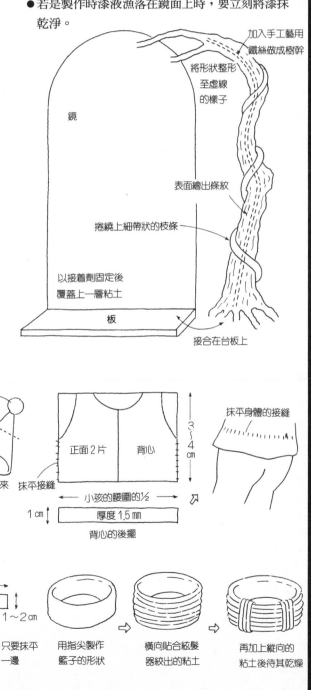

加入手工藝用鐵絲做成樹幹

將形狀整形至虛線的樣子

鏡

表面繪出條紋

捲繞上細帶狀的枝條

以接着劑固定後覆蓋上一層粘土

板

接合在台板上

以竹籤雕繪

少量的粘土

折彎

4㎝

帽子

7㎝

捲起來

抹平接縫

領子　用針切割

3㎝

2㎝

打薄了的小塊粘土

22號鐵絲

手工藝用鐵絲

捲曲做成靴子

抹平接縫

正面2片　背心

3～4㎝

小孩的腰圍的½

1㎝　厚度1.5㎜

背心的後擺

抹平身體的接縫

袖袴長度

1～2㎝

只要抹平一邊

袖袴

用指尖製作籃子的形狀

橫向貼合絞髮器絞出的粘土

再加上縱向的粘土後待其乾燥

紙 黏 土 小 飾 物(1)

定價:280元

出 版 者：北星圖書事業股份有限公司
負 責 人：陳偉祥
地　　址：永和市中正路458號B1
電　　話：02-29229000 (代表號)
傳　　真：02-29229041

發 行 部：北星圖書事業股份有限公司
地　　址：永和市中正路462號5樓
電　　話：02-29229000 (代表號)
傳　　真：02-29229041
郵　　撥：05445007 北星圖書帳戶
印 刷 所：皇甫彩藝印刷股份有限公司

行政院新聞局出版事業登記證/局版壹業字第6067號
● 本書如有裝訂錯誤破損缺頁請寄回退換

西元2000年8月

國家圖書館出版品預行編目資料

紙黏土小飾物. -- 第一版. -- [臺北縣]永和市
　：北星圖書, 2000[民89]
　　冊；　公分

　　ISBN 957-30859-1-7(第一冊 : 平裝). --

　　1. 泥工藝術

999.6　　　　　　　　　　　　　　89008986